문명의 전환

문명의 전환

발행일　　2019년 5월 31일

지은이　　원홍
펴낸이　　손형국
펴낸곳　　(주)북랩
편집인　　선일영　　　　　　　　　　　편집　　오경진, 강대건, 최승헌, 최예은, 김경무
디자인　　이현수, 김민하, 한수희, 김윤주, 허지혜　　제작　　박기성, 황동현, 구성우, 장홍석
마케팅　　김회란, 박진관, 조하라
출판등록　2004. 12. 1(제2012-000051호)
주소　　　서울시 금천구 가산디지털 1로 168, 우림라이온스밸리 B동 B113, 114호
홈페이지　www.book.co.kr
전화번호　(02)2026-5777　　　　　　　　　팩스　　(02)2026-5747

ISBN　　979-11-6299-701-7 03650 (종이책)　　　979-11-6299-702-4 05650 (전자책)

이 도서의 국립중앙도서관 출판예정도서목록(CIP)은 서지정보유통지원시스템 홈페이지(http://seoji.nl.go.kr)와
국가자료공동목록시스템(http://www.nl.go.kr/kolisnet)에서 이용하실 수 있습니다.
(CIP제어번호: CIP2019020100)

(주)북랩 성공출판의 파트너

북랩 홈페이지와 패밀리 사이트에서 다양한 출판 솔루션을 만나 보세요!

홈페이지 book.co.kr　　•　**블로그** blog.naver.com/essaybook　　•　**원고모집** book@book.co.kr

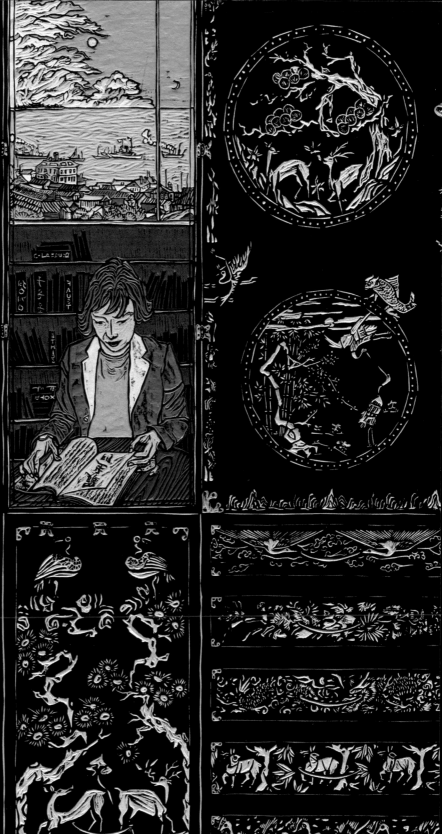

문명의 전환

원홍

북랩 book Lab

나는 작가를 그의 청년 시절부터 지켜봐 왔다. 그는 환경 운동을 하던 공대생이자, 나와 박물관 식구들에게 노래를 가르치던, 노래를 참 잘 부르던 노래 선생님이었다. 본인의 전공과 무관한 문화 유적의 발굴 현장에도 곧잘 따라와 함께 답사하고 폭넓은 인문학적 지식을 넓혀 나가던 공학도였기에, 자신에게 닥쳤던 문화 격변의 환경을 차원 높게 관찰하며 헤쳐 나갔으리라던 나의 예상이 그의 작품을 대하면서 틀리지 않았음을 확인했다.

문화 충돌의 해외 활동 시기와 귀국 후 그가 얻은 깨달음들을 참선하듯이 단순 동작을 되풀이하는 작품 제작을 통하여 그는 고통의 시간을 승화시켰다. 그가 쌓은 관찰과 충돌과 깨달음, 그리고 한걸음 더 나아가 대중과 예술 작품의 공유를 통해 시대가 요청하는 방향을 소통하고자 했던 그 모든 시간의 축적은 다양한 문화가 파도처럼 덮쳐 오는 한국의 현대 사회에서 그를 새로운 문화 리더로 만들 것이라는 예감이 든다.

「문명의 전환」은 목각판이면서도, 화려한 채색 그림으로 표현된 독특한 작품이다. 그의 그림판에서는 문명의 충돌, 공존 그리고 소통이 만들어 낸 다양한 이야기가 펼쳐지고 있다. 그리고, 이 책에 담긴 사진들은 우리 역사에 가장 강한 문명 충돌이 있었던 19세기 말 구한말 현장의 실증 기록이자, 작가가 외지에서 문명 충격을 극복하는 과정에서 어렵게 수집했던 귀한 자료들이다.

작가는 문명 전환기라고 하는 이 시대, 이 시점에서 꼭 필요한 메시지를 던지고 있다. 여기에 공감하는 젊은이들이 많기를 기대한다. 인류는 항상 문명 충돌을 겪으며 신문명을 일구어 간 영

적 존재란 생각이 더 확고해진다. 그의 이야기에서 이상하게 가슴 저려 오는 슬픔이 느껴짐과 동시에 군건한 인간 의지에 담긴 힘이 전달되어 온다.

- 나선화, 전 문화재청장

그의 작품은 우리 문명사의 주목할 만한 기록이다. 기록된 이미지들이 생명력을 품은 채 말을 건다. 그의 조각칼이 만들어 내는 동양과 서양, 전통과 현대, 개방과 폐쇄의 독특한 변주는 구한말 조선이 받은 문명적 타격이 오늘날 우리가 경험하는 문명 충돌과 본질적으로 통한다는 사실을 일깨워 준다.

- 송병건, 『비주얼 경제사』 저자

나는 문명 고아다. 문명의 충돌은 반드시 대륙 간에 발생하는 것만은 아니다. 서로 다른 문명이 나의 마음속에서 충돌을 반복한다.

32살, 미국에 소재한 회사에 직장을 잡고 이민을 떠났다. 돌이켜 보건대, 그 후 16년 동안 북미의 생활은 서구 문명에 동화하려고 부진 애를 쓰던 시간들의 연속이었다. 기억 속에 쌓여 있던 앙금들이 때론 부유물처럼 떠오른다. 그것은 나를 키운 문화와 내가 살아야 할 문화 간의 차이가 빚어내던, 타 문명권으로 이주했던 한 이방인을 괴롭히던 사유의 파편들이다.

처음 서구의 문명에 대한 몰이해가 빚어내던 수많은 에피소드들은 이루 다 말해 무엇하랴만 이민 초기에 감당해야 했던 충격의 강도는 모든 반복되는 것들이 그러하듯이 점차 누그러졌다. 어느 순간부터는 북미의 문화가 그리 낯설지만은 않은 일상이 되어 버렸다. 저들의 문명 속으로 그렇게 희석되어 갔던 것이다. 이 현상을 다르게 표현하면, 나를 기른 문명이 내가 생존해야 할 문명에 굴복해야 한다는 점을 인정하면서부터 두 문명의 충돌은 결국, 한 문명이 고개를 숙이고 동화의 모습으로 변신하면서 침잠했다고 할 수 있겠다.

다시 돌아올 길인 줄 몰랐으나, 16년 동안 계속되었던 북미의 삶을 마무리하고, 한국으로 귀국했다. 이때 나는 예상하지 못했던 경험을 한다. 마음속에서 다시 문명의 충돌이 시작되는 것이었다! '뒤바뀐 문명의 충격(Reverse Cultural Shock)'이다. 북미에서 배운 문명과 나를 키운 문명이 입장이 바뀌어 다시 싸운다. 그런데, 이번 싸움은 이전의 싸움과 다르다. 동화의 길이 아닌 충돌의 길

을 택하라고 명령하며 성인이 된 나를 길들였던 문명은 나를 잉태한 문명과 타협하지 않으면서 지속적인 저항을 한다.

나는 어느 문명에도 적응하지 못하는 '문명권 고아'가 되어 버렸다. 어느 문명권에서도 환영받지 못하는 이방인이 되어 버린 것이다.

한국에 귀국한 2011년부터, 8년 동안 두 개의 회사를 경험하고 있다. 하나는 미국에서 한때 가장 존경받는 기업이었던, GE이고, 다른 하나는 한국의 한 대기업이다. 한국에서 대학을 졸업하고 7년가량을 몸담았기에 한국 기업의 문화에는 꽤 익숙했다. 그러나 왠지 낯설게만 느껴진다. 상명하달의 수직적 분위기가 빚어내는 눈치문화와 묻지 마식 충성문화는 꽤나 익숙했던 문화이런만, 이제는 되돌아가 한데 섞일 수가 없다. 나는 한국의 조직문화와 충돌할 수밖에 없었다.

얼마 전, 나와 갈등을 겪던 부사장 한 분이 전직하시면서 내게 애덤 그랜트(Adam Grant)가 쓴 『Originals』라는 영문책을 선물하셨다. 책을 열어 보니 조그마한 카드가 한 장 들어 있었는데, 다른 내용은 없이 "For the True Non-conformist"●라고만 쓰여 있었다. 그분의 의사결정에 이유 있는 반기를 몇 차례 들었던 것을 기억하고 싶다는 말씀을 카드와 함께 남기셨다. 나는 '조직 비순응자'로 비춰지고 있었다.

나는, 나와 이 땅에 살고 있는 우리를 기른 문화를 이해하고 싶었다. 오천 년 역사의 깊은 뿌리에서 시작된 우리의 문화는 주위에서 침범하던 타 문명권의 거센 폭풍우 속에서 살아남으면서, 때론 수용을, 때론 전통의 단절을 필연의 과정으로 거듭하면서 변신하였고 지금도 변신 중이다. 만약 '문명 DNA'의 분석 기계가 존재하여 문명의 단면을 잘라 DNA 분석을 한다면, 뿌리에 닿아 있는 순종 성분과 수차례에 걸친 이종교배에 의해 접목된 혼합 성분이 각각 몇 퍼센트씩 혼재되

● 한국에서 번역된 책 『오리지널스』에서는 '비순응자'로 번역되었다. 이 단어는 다음과 같은 여러 가지 뜻을 품고 있다. 질문하는 자, 저항하는 자, 당연한 것을 당연한 것으로 받아들이지 않는 자, 따라서, 이들은 기존의 틀을 깨는 동력을 일으키는 자다. 이와 같은 여러 개의 의미를 함축적으로 담고 있는 단어이기에, 이 책에서는 원어 그대로 사용하였다.

어 있다는 결과가 나올 것이다.

문명의 이종 교배는 늘 있어 왔으나, DNA의 형질 변경을 일으킨 사건들이 19세기의 끝자락, 조선이 멸망해 가는 시기에 일어난다. 축구에서 골키퍼가 롱킥으로 날아온 축구공을 막지 못하는 경우는 대개 상대 공격수가 골문을 향해 공을 차는 순간을 시야에서 놓친 경우이다. 공을 차는 선수가 어떻게 공을 쏘아 올렸는지 보지 못한 채, 느닷없이 날아오는 공의 어느 한 지점에서 판단이 시작된다면 골을 허용하기 십상이다. 비유하자면, 대한민국의 문명이라고 하는 이 커다란 실타래가 시간의 축으로 날아가고 있다. 그 운명을 예측할 수 있는 실마리는 '이 엉킨 덩어리가 언제 어떻게 발사되었는가?'라는 질문, 즉, 바꿔 말하면 '은자의 왕국(Hermit Kingdom)'으로 불리던 수천 년 고요한 아침의 나라 조선반도에 폭풍이, 폭풍을 다른 이름으로 부른다면 근대가, 언제 어떻게 시작되었는가?'라는 질문과 맥을 같이한다고 하겠다.●

나는 문명이 만든 아들이자, 다음 세대에 다시 그 문명을 전달해야 할 문명 전달자다. 그러나, 단순 배달부라는 숙명적 역할을 넘어서고 싶었다. 손에 쥔 답은 없다. 그러나 구도자가 답을 알고 순례의 길을 나서는 것이 아니듯, 나 또한 그와 같은 마음가짐으로 나를 괴롭히는 사유의 편린들을 쫓아가 보려 했다. 그리고 보고 느낀 것들을 기록했다. 그것들이 세월 속에서 언젠가는 누군가에게는 거울이 되길 소원하면서.

2019년 5월

● 작고한 전인권 박사가 미완의 저작, 『1898, 문명의 전환』에서 사용한 축구의 중거리 슛 비유가 적절하여 저자가 재차 사용함을 밝힌다.

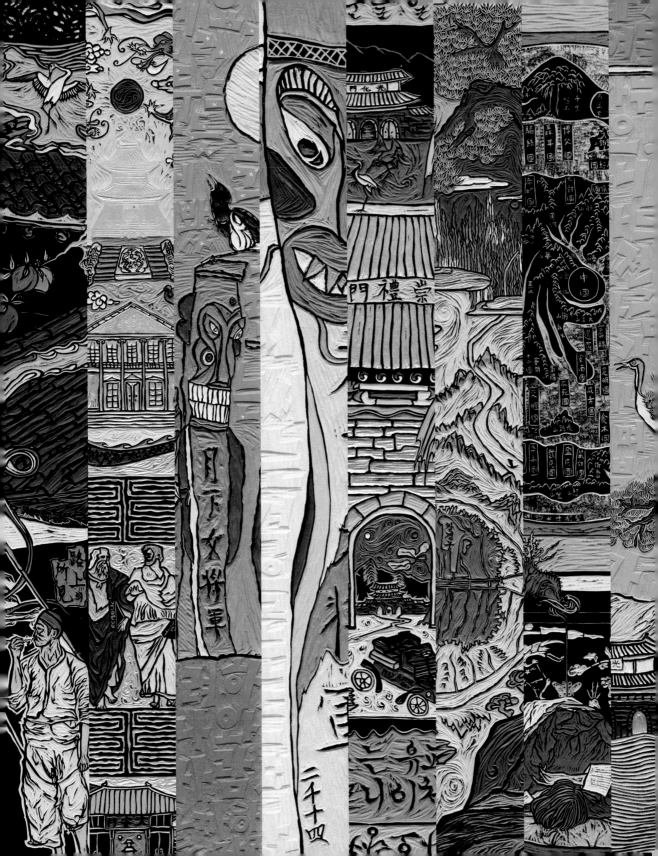

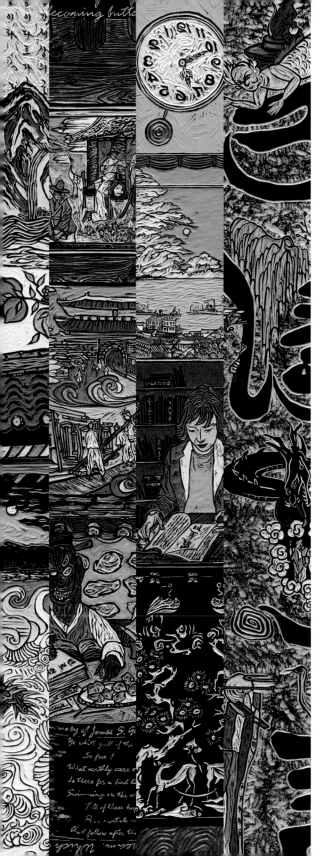

목차

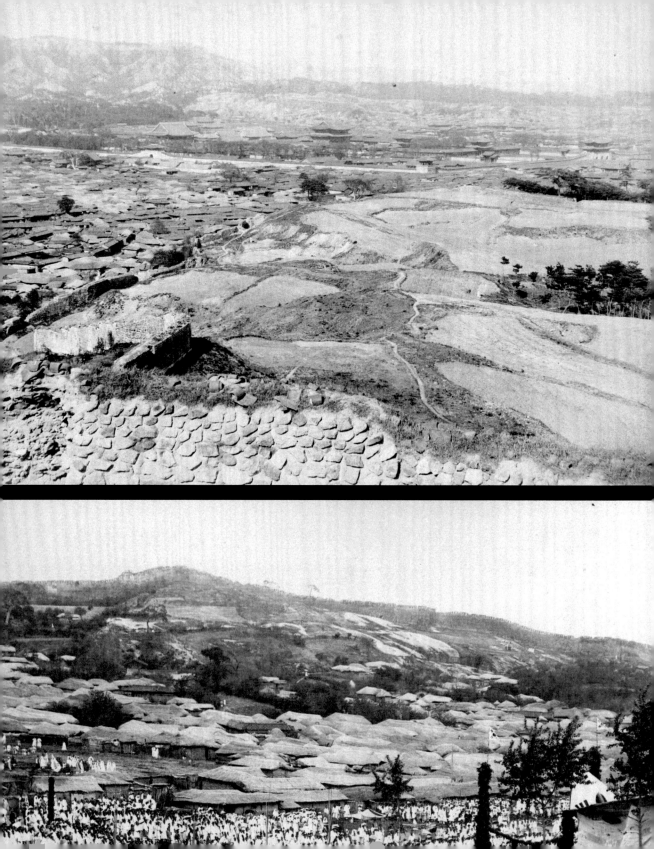

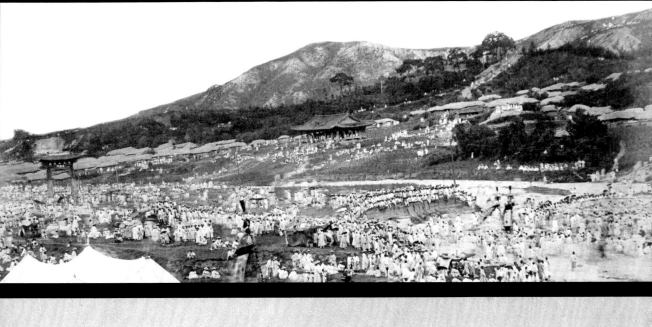
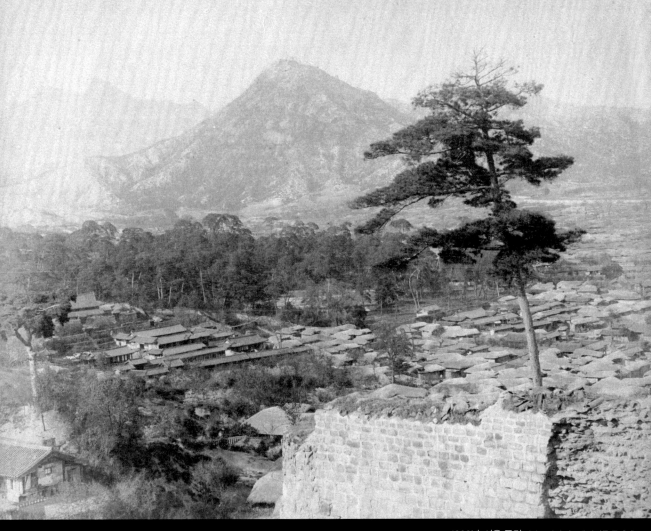

1898년, 서울 풍경(작가 소장의 미공개 사진들 중에서)

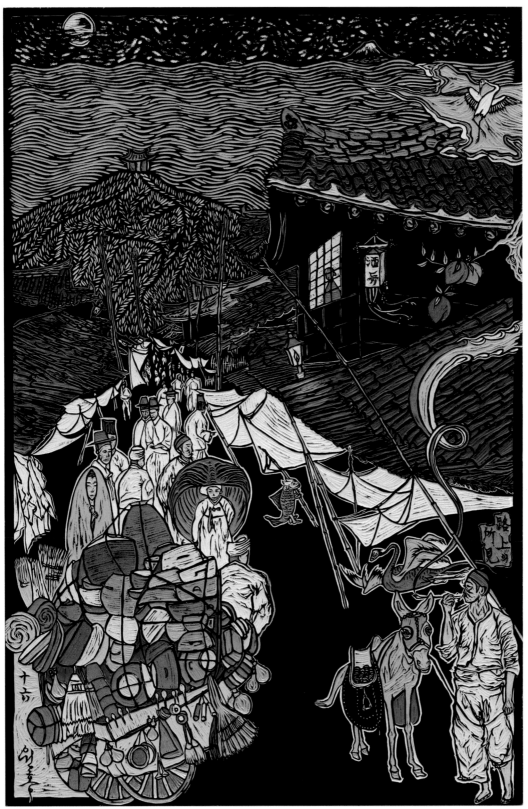

노상소견(路上所見)

하나의 장면, 두 개의 이야기 - 「노상소견」은 현재의 나의 인생 산책길에 대한 소견이면서, 동시에 역사 산책길에서 얻은 문명 전환기의 조선에 대한 작가의 소견이 오버랩되어 있다.

'Design without design' - 우연에 의한 효과를 디자인하지 않았으나, 조각칼 끝의 우연이 만들어 낼 기대하지 않았던 효과를 기대하고 디자인하였다.

나는 산책자다. 인생이 또한 산책길이다. 오십 중반의 고개를 넘고 있는 지금, 남은 인생의 여정을 생각한다. 쌓인 어깨의 짐이 발걸음을 무겁게 한다. 그러다 문득, 나는 수레에 물건을 잔뜩 싣고 시장 골목안을 들어서는 옹기장수를 닮았다는 생각을 했다. 복잡한 시장에 좁게 난 길이 길어 보이지만, 언젠가 빠져나갈 때가 되면 쌓여 있던 옹기들은 얼추 팔리지 않을까? 그때가 되면 옹기를 판 약간의 노잣돈과 함께 어깨는 조금 가벼워져 있겠지. 짐의 무게를 조금 덜은, 그래서 지금보다 자유로워진 미래에 대한 소박한 기대감 같은 것, 그것을 담으려 했다.

곰방대를 빨면서 날 쳐다보는 사람, 그는 길의 반대편에서 나귀를 끌고 와서는 시장을 빠져나가는 중이다. 그의 곰방대 끝에서 연기가 무지개가 되어 피어오른다. 무지개 연기가 나귀 주인을 대신해 무슨 말을 해 주려는 듯한데, 노랫가락처럼 허공에 흩어진다. "인생은 꿈인 것을, 어딜 그렇게 힘들게 가시려 하나…."

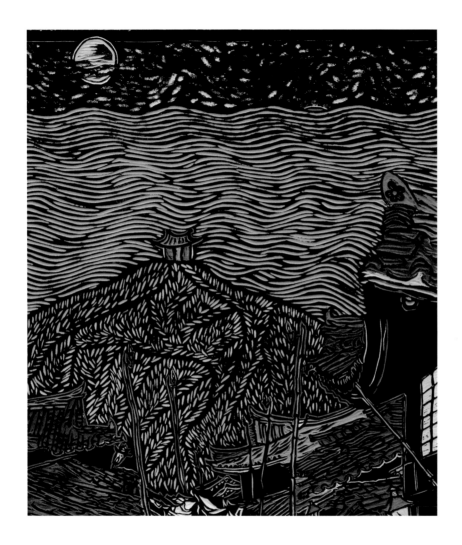

시장을 빠져나오면 산길이 기다리고 있다. 산을 올라야 한다. 여러 갈래의 산길을 사람들은 줄을 지어 오르고 있다. 왜 오르려는 것인가? 정상에 환한 불빛의 정자가 보인다. 그곳에 가야 한다. 그곳에 가면 바다를 볼 수 있다. 작품 구상을 하던 중, 택시 안에서 흘러나오던 가수 조용필의 「킬리만자로의 표범」 노래 가사가 사나이 가슴을 파고든다. "묻지 마라. 왜냐고 왜 그렇게 높은 곳까지 오르려 애쓰는지 묻지를 마라. 고독한 남자의 불타는 영혼을 아는 이 없으면 또 어떠리". 이 노랫말은 헤밍웨이(Ernest Miller Hemingway)가 표범이 왜 거기서 굶어 죽었는지 물었던 그의 소설 「킬리만자로의 눈」에 근거하고 있다. 눈 대신 불빛 감도는 정자가 있는 정상, 내가 이유 없이 오르려 하는 정상이다.

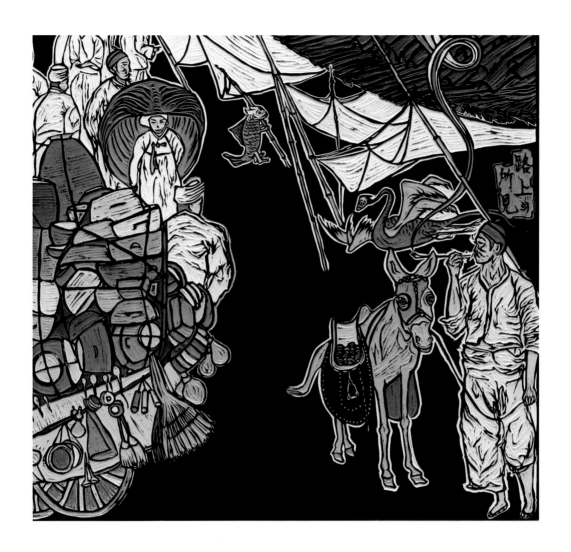

다른 관점에서 「노상소견」은 전통적인 조선의 시장으로 조선의 구한말 현장이다. 우선, 사람들의 옷차림이 그렇다. 새 한 마리는 날개가 꺾인 채 힘겨운 날갯짓을 하고 있고, 수족이 달린 물고기는 천막을 지지하는 장대를 잡고 초라하게 서 있다. 『산해경』에 묘사된 동물들인데, 나의 다른 작품 「천하도」에도 등장했던 동물들로, 중국을 상징한다. 이는 청일전쟁에서 패하고 조선인에게는 더 이상 '넘버원'이 아닌 초라하게 퇴장하는 중국에 대한 은유적 표현이다. 넘버원을 잃어버린 '넘버투(조선)'는 불행하게도 고구려가 패망한 후, 1천 년이 훌쩍 넘는 역사 속에서 단 한 번도 넘버원을 경험한 적이 없었을 뿐만 아니라, 넘버원을 감히 탐해 본 적도 없다. 넘버원이 사라져 버린 현실에 당황한 넘버투는 방황한다. 조선은 옹기장수가 되어 풀어야 할 무거운 숙제를 싣고 시장으로 들어간다. 곰방대를 들고 담배 연기 뿜는 자는 타임머신을 타고 들어간 산책자, 작가다.

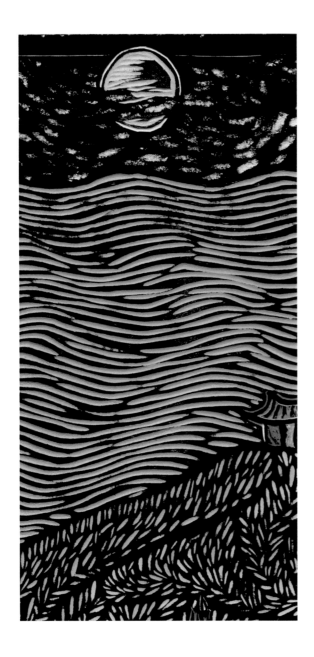

산, 바다, 하늘 - 산은 기어 올라가는 무수한 벌레들로, 바다는 물결 따라 떼 지어 헤엄치는 지느러미 없는 물고기들로, 하늘은 작은 은하의 덩어리들이 마치 바람에 뒹구는 낙엽처럼 묘사했다. 삼라만상이 흔들거리고 변화하고 끊임없이 움직이고 있다는 표현을 하고 싶었다. 나무(MDF)라는 화폭에 조각칼을 댈 때는, 디자인했던 애초의 계획대로 깎아 내려고 애를 쓴다. 몰입해서 조각칼을 쥐고 구상했던 패턴을 반복해서 새기다 보면 어떤 칼자국은 때론 조금 얕게, 때론 깊게, 어쩌다가는 본의 아니게 길게 파고 나가기도 한다. 그러다 어느 순간 조각칼이 내 마음을 떠나 혼자 춤을 추는데, 이때 나는 나의 내면으로 깊이 파고 들어감을 느낀다. 『안나 카레니나』에서 지주 레빈이 키티에게 차이고, 자신의 농장으로 돌아와 대지에 무릎 꿇고 농부들과 어울려 손수 풀베기를 할 때, 낫이 저절로 풀을 베는 경험을 했다고 고백했다. 멈춰야지 멈춰야지 하면서도 멈출 수 없는, 반복적 육체노동의 고통 끝에서 결실을 약속하는 숭고한 노동만이 가져다줄 수 있는 경험이다. 수확의 기대가 만들어 내는 '육체의 고통 중에 솟아나는 정신의 탈고통'을 일컫는 톨스토이적 표현이다. 나의 손가락을 통해 전해지던 저절로 춤을 추던 조각칼 경험이 마치 레빈의 풀베기 경험을 닮았다.

자연은 설계나 계획에 의해 작동되지 않기 때문에 아름답다. 자연이 만들어 내는 우연은 연속적이고 영속적이다. 끊임없는 변화를 만들어 내면서 삼라만상을 모이고 흩어지게 했다가 다시 모이게 한다. 우연이라는 자연의 속성이 아름다움을 만드는 기원이다. 찰나의 순간 만들어진 아름다움은 다시 변화의 물결 속에서 흩어지며 사라진다.

기와지붕의 기왓장들이 그냥 대충대충 놓여 있다. 기와지붕을 올렸던 이들은 직선은 재미없는 선이라 생각했나 보다. 곡선의 처마 선은 늘어진 동아줄의 곡선이다.

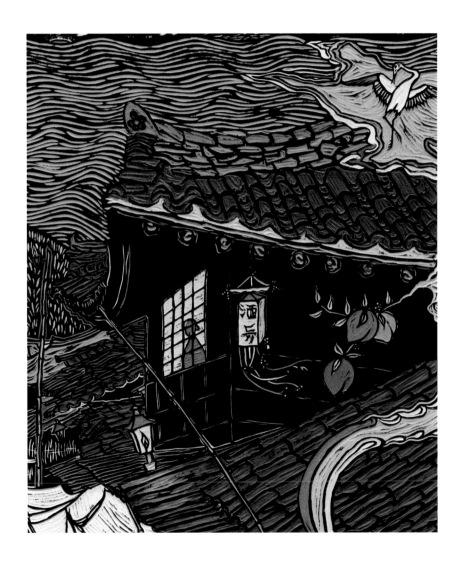

나그네에게는 고단함을 풀어놓고 한 잔 술에 쉬었다 갈 곳이 필요하다. 필요는 있어야 할 곳에 있어야 할 것을 만든다. 조선에 오래전부터 있던 선술집, 주막. 거기에는 붉은 빛을 머금은 등이 바람에 흔들리며 날 보고 한 잔 마시고 쉬었다 가라 한다.

작품의 작업 과정은 크게 세 개의 단계를 거친다. 첫째, 작품을 구상하여 나무판(재질: MDF)에 밑그림을 그린다. 둘째, 조각칼로 색칠할 부분을 깎아 낸다(이 부분이 육체적으로 가장 고된 과정이다). 셋째, 젯소(Gesso)를 칠하고 깎아 낸 부위에 원하는 색을 칠한다. 마지막으로 잉크가 지나가고 나면 작품이 완성된다. 이 작업은 오직 한 작품만을 만드는 작업이다. 그래서 복제를 목적으로 한 '판화'로 분류할 수 없다. 따라서 판화가 아닌 이 제작 기법의 이름이 있어야 하겠다. 나는 위에 설명한 제작의 전 과정을 성태진 작가에게 배웠다. 성태진 작가가 많은 실험을 거쳐 독자적으로 개발한 프로세스이다. 그리하여, 나는 이 제작 기법을 앞으로 '성태진 기법'●이라 명명하고자 한다.

● 118 - 120페이지의 '작품 작업 과정' 참조.

성태진 - 2012년, 한국에 귀국한 이듬해에 KIAF(Korea International Art Fair)를 관람하다가 처음 성태진의 작품과 마주쳤다. 작품을 통해 통쾌하게 뿜어 나오는 작가의 패기가 전해 오면서, 캐나다에서 나의 스타트업(Start-Up) 창업 경험을 순간 일깨우는 것이었다. '낙장불입'이라는 네 글자가 상단에 커다랗게 적혀 있고, 태권V가 화투 두 장(똥광, 비광)을 들고 말을 타고 있다. 나를 응시하는 말의 눈초리가 사뭇 우스꽝스러운데, 그 유명한 이순신의 시, "한산섬 달 밝은 밤에 수루에 혼자 앉아 큰 칼 옆에 차고 깊은 시름 하는 차에 어디서 일성호가는 남의 애를 끊나니"가 작품 하단에 지나간다. 사업가로서 커다란 결단을 앞둔 불면의 속앓이를 경험해 본 사람이라면, 단박에 감정이입을 할 수 있는 작품이다. 상처는 입었으나 패기는 살아 있는 태권V. 들고 있는 패도 신통치 않다. 그러나 낙장불입이다. 나는 작가의 프로필도 묻지 않고 망설임 없이 구매했다. 그 후, 나는 성태진의 작품을 얼마나 더 구매했는지 모른다. 그의 광팬이 되었다.

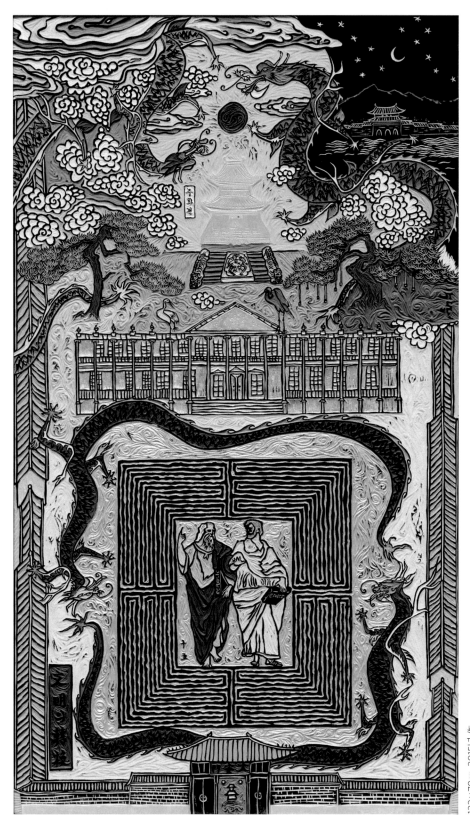

122×70cm, 2015년 作

문명(文明)의 전환(轉換) 1

덕수궁 뜰 안의 중화전과 석조전 그리고 미궁(Labyrinth)이 작품의 소재다. 중층 중화전은 조선의 상징이자 사라지는 운명을 가지고 있었다.

처녀조선이 문을 열 때, 첫선을 보이며 들어오는 서양문명을 물질과 정신으로 나눠서 생각해 볼 수 있겠다. 나는 물질의 상징을 석조전으로, 정신의 상징은 헬레니즘으로 표현하고자 했다. 석조전은 덕수궁 마당에 서양문명의 위용을 자랑하며 뽐내고 앉아 있는데, 헬레니즘의 뿌리인 플라톤과 아리스토텔레스의 고대 그리스의 철학, 그 머나먼 옛날에 이미 기초를 세운 '정의'와 '윤리'에 대한 그들의 철학은 조선이 서구에 문을 연 지 한 세기가 훌쩍 흘러 버린 지금에 이르러서도, 그것은 마치 미궁에 갇혀 있는 미노타우로스 신세로 비치는 느낌을 지울 수 없다. 벽에 갇혀 버린, 그러나 완전히 단절된 벽이 아닌 틈새 있는 벽. 그 틈새를 들여다보는 칠조룡을 통해 나와 우리의 답답함을 시각화해 보고 싶었다.

조선을 포함해서 아시아에서는 서양 오랑캐 문명의 침범이 있기 전까지 민주주의가 끝내 자체 시스템에서 출현하지 않았다. 소크라테스가 독이 든 잔을 담담히 받아 마시며 자신의 신념과 맞바꾼 목숨은 플라톤과 아리스토텔레스로 부활하여, 이후 유럽 정신문명의 초석이 된다. 그리스 문명은 결국 나를 문명권 고아로 만든 그 문명의 근원점에 자리하고 있다.

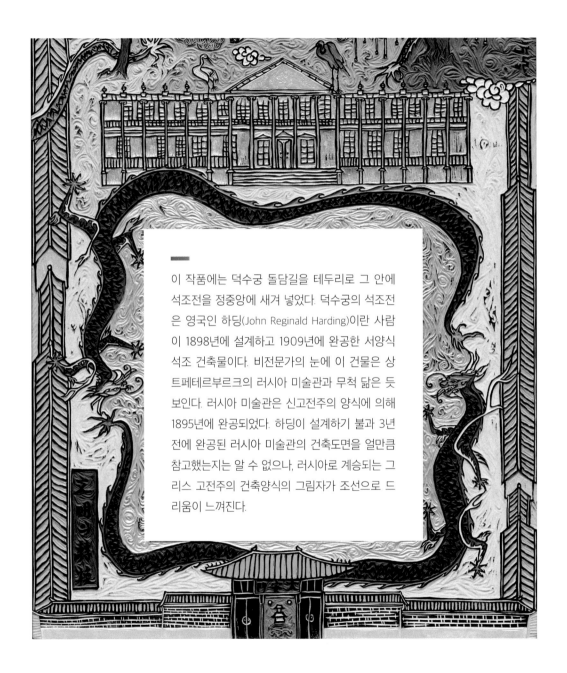

이 작품에는 덕수궁 돌담길을 테두리로 그 안에 석조전을 정중앙에 새겨 넣었다. 덕수궁의 석조전은 영국인 하딩(John Reginald Harding)이란 사람이 1898년에 설계하고 1909년에 완공한 서양식 석조 건축물이다. 비전문가의 눈에 이 건물은 상트페테르부르크의 러시아 미술관과 무척 닮은 듯 보인다. 러시아 미술관은 신고전주의 양식에 의해 1895년에 완공되었다. 하딩이 설계하기 불과 3년 전에 완공된 러시아 미술관의 건축도면을 얼만큼 참고했는지는 알 수 없으나, 러시아로 계승되는 그리스 고전주의 건축양식의 그림자가 조선으로 드리움이 느껴진다.

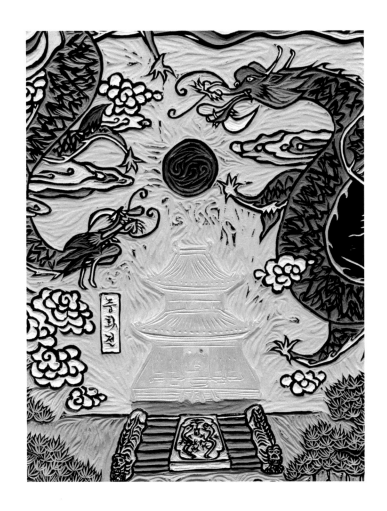

중층 중화전은 1902년 완공되었다가 2년 후 화재로 소실된다. 단층 중화전이 그 자리에 재건되었다. 나는 연기가 되어 사라진 중층 중화전을 기리고 싶었다. 화마와 함께 함께 사라졌을 중화전 천정화의 용 두 마리를 이제는 창공을 향해 날려 보내 태양을 노리고 달려드는 모습으로 다시 살려내고 싶었다.

덕수궁은 조선이 멸하는 과정의 순간들을 가장 가까이서 지켜보고 있었다. 과장하자면, 그 망국의 드라마의 핵심 무대였다. 민비가 일본 낭인들에 의해 살해되는 시기가 청일전쟁 발발 이듬해인 1895년이다. 고종은 신변의 위협을 느끼며 극심한 히스테리 증세를 보이다가, 이듬해인 1896년 러시아 공관으로 피신하여 1년의 세월을 보낸다. 국가의 위신은 땅에 떨어지고 이미 나라의 기강은 콩가루가 되어 버렸다(이때, 러시아에서는 니콜라스 2세의 대관식이 열리고 민영환과 윤치호가 참석한다. 상트페테르부르크 러시아 미술관에서 영감을 받았으리라는 짐작이 드는 부분이다). 영은문을 헐고 독립문을 세운 해도 아관파천의 1896년이다. 1년여를 러시아 공사관에서 버티던 고종은 빗발치는 비난을 의식한 탓에 어쩔 수 없이 덕수궁으로 거처를 옮기고 이곳에서 대한제국으로 국호를 바꾸면서, 제국주의 시대에 제국의 일원임을 자처한다. 그리고 조선이란 이름은 역사 속으로 사라져 버렸으며, 그는 제국의 황제로 즉위한다. 국가의 운명이 이미 쇠하고 망국의 그림자가 짙게 드리운 19세기 마지막 순간 덕수궁이 품고 있던 장면이다.

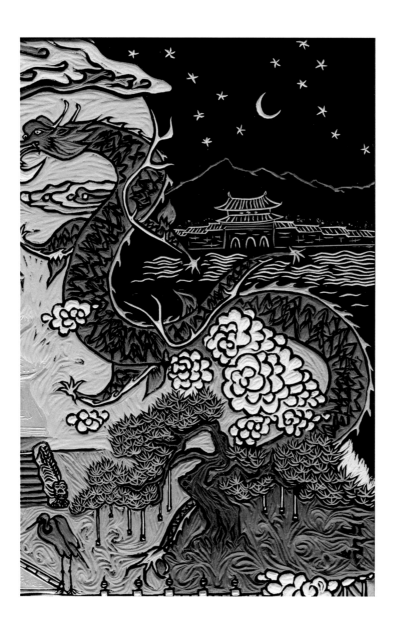

대안문(大安門) - 덕수궁의 정문은 지금은 대한문(大漢門)이란 간판이 걸려 있으나, 1899년부터 1906년까지는 '대안문'이라는 글자가 버젓이 걸려 있었다. '크게 편한 문'이란 뜻이다. 당시 조선반도를 둘러싼 급변하는 국제 정세 속에서 나라님의 소망은 무엇이었을까? 불면의 밤을 부르는 스트레스 없는 편한 곳에 계시고 싶어 하셨을 마음이 읽힌다.

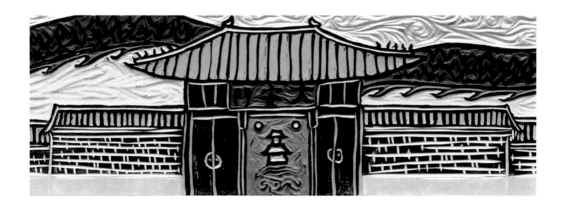

영어에 이런 표현이 있다. 'Bury your head in the sand'. 타조는 너무 무서운 상황이 닥치면 달아나기는커녕 머리를 모래에 처박아 버린다는 데서 유래한 말이다. '무능하고 대책 없는 겁쟁이 짓'을 꼬집을 때 쓰는 말이다. 대안문의 작명에서 쓴웃음 소리가 들린다. 모래에 머리를 박고 있는 우리의 대장, 고종을 우롱하는…

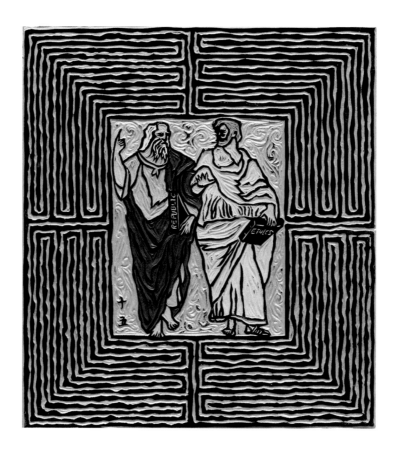

플라톤과 아리스토텔레스는 각각 책을 한 권씩 들고 있다. 『국가(The Republic)』
과 『니코마코스 윤리학(Nicomachean Ethics)』이다. 르네상스 시대의 화가 라파
엘로의 원작, 「아테네 학당」에서 플라톤이 들고 있는 책, 『티마이오스(Timaeus)』
를 『국가』로 바꾸었다. 『티마이오스』에서는 존재와 생성에 대한 우주론을 논하
고 있다. 중세의 세계관에서 인본주의 세계관으로의 대탈출 트렌드 선봉에 있
던 라파엘로는 플라톤의 대표적 저서로 『티마이오스』를 꼽았겠으나, 나는 『국
가』를 택하고자 한다. 아리스토텔레스의 『니코마코스 윤리학』에는 이견이 없다.

미궁을 설치해 아리스토텔레스를 가둬 놓는 발상의 배경에는 소설 『장미의 이름』에서 아리스토텔레스 『시학(Peri poiētikēs)』의 「희극론」을 도서관 미로에 숨겨 놓은 움베르토 에코(Umberto Eco)의 영감이 작용했다.

플라톤은 『국가』의 도입부에서 '올바름(정의)이란 무엇인가?'에 대해 그의 스승 소크라테스의 입을 빌려 끈질기게 질문한다. 정의(正義)에 대한 정의(定義)를 내리려는 것이 『국가』의 핵심 줄거리다. 개인에게 있어서 정의란 무엇인가에 대한 질문에 대해, 플라톤은 이상국가란 어떻게 실현 가능한가에 대한 해설로 답을 대신한다. 한강의 기적이라 불리는 경제성장을 이룬 대한민국이 선진국의 길목에서 길을 잃은 작금의 이유를 많은 이들이 묻고 있는 것을 보면서, 나는 '올바름(정의)'에 대하여 2,400년 전에 사유한 서양철학의 뿌리, 플라톤의 『국가』를 다시, 함께 주목했으면 하는 바람이다.

이질의 문명이 유입될 때, 물질(Material)이 먼저 빠르게 영향을 미치고, 정신적 분야가 시간을 두고 따라오는 현상을 '문화 지체(Cultural Lag)'라고 한다. 지체 현상(Lagging)은 지금도 진행형이다.

동굴의 비유 - 어린 시절부터 동굴에서 그림자를 실체로 믿으며 살다가, 묶인 사슬을 끊고 동굴 밖으로 나간다. 눈부신 태양빛은 일순간 눈을 멀게 하는 고통을 안겨 주었으나, 차츰 태양빛에 드러난 사물의 실체에 눈을 뜨게 된다. 동굴 속에서 믿었던 실체가 그림자였음을 깨우친다. 이제 동굴로 다시 들어가 동굴 속 사람들에게 그들이 보는 것은 그림자라고 설득하며 다닌다. 그러고는 한 걸음 더 나아가서 진짜를 보려면 동굴 밖으로 나가자고 그들의 손을 잡고 동굴 밖으로 잡아끈다. 그러면, 눈이 멀어버릴 두려움에 사로잡힌 어둠 속의 사람들이 그를 죽이려 하지 않겠는가?

— 『국가』에서

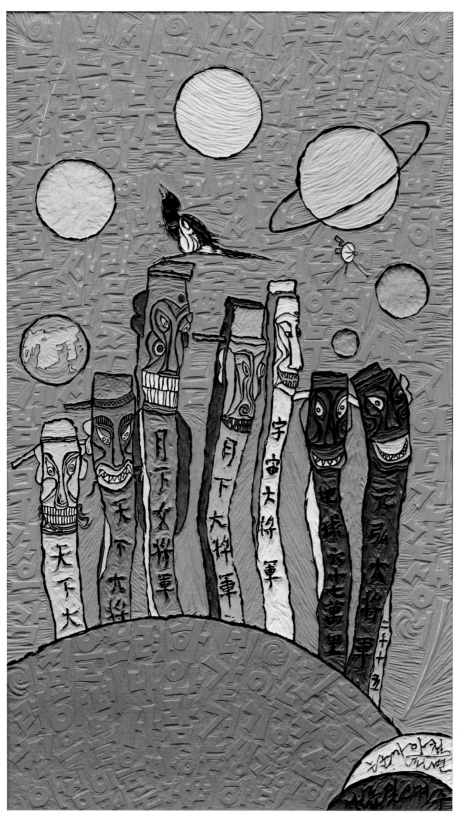

122×70cm, 2015년 作

누구 없소

달에 장승을 세웠다. 나는 솟대가 된 듯, 장승의 머리 위에 앉아 멀리 지구에 보이는 조선을 바라다본다.

장승 - 밈(Meme)은 육안으로 보이지 않는다. 그러나, 나는 안다. 나의 심장에 살아 숨 쉬는 '조선 문화의 자기복제자' 밈이, 나를 괴롭혀 왔음을. 나는 조상으로부터 밈을 복제한 밈의 '숙주'다. 밈은 내가 죽어도 죽지 않고 불멸의(Immortal) 여정을 계속할 것이다. 나는 이 모질고 질긴 문화복제자의 상징으로 장승을 선택했다.

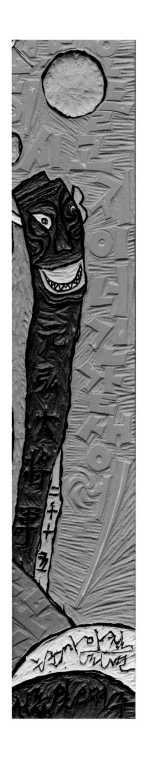

밈(Meme) - 진화생물학자인 리처드 도킨스(Richard Dawkins)의 저작, 『이기적 유전자』에서 처음 이 용어가 등장한다. 부모로부터 자녀에게 대물림되는 자기복제 성질의 DNA를 유전자(Gene)라 한다. 문화도 마찬가지로 이전 시대의 믿음, 신화, 사고방식, 행동양식 등이 다음 세대로 전달(복제)되는데, 이는 세대 간 '모방'이라는 방식을 통해서라고 저자는 성찰했고, 문화의 자기복제 성질을 밈(Meme)이라 명명했다. Meme은 그리스 글자 미메시스(Mimesis, 뜻: 모방하다)라는 글자에 어원을 두고 있는데 Gene(유전자)과 운율이 맞는 1음절 글자로 아주 잘 만든 단어다. Meme과 Gene은 자기복제 성격을 갖고 있는 점에서 유사하나 다른 점은 Meme의 복제 방식이 '모방'이라는 점이다. 모방을 통해 이전 세대의 가치관, 신념 그리고 무의식적 행동 규범 등이 다음 세대로 그리고 다음 세대로 질기게 흐른다. Meme은 Gene과 마찬가지로 경쟁, 변이, 진화의 과정을 거치면서 이전 세대의 뇌에서 다음 세대의 뇌로 흐르다가, 나의 뇌에 나도 모르는 사이에 스며들어 있다.

「**누구 없소**」 - 가수 한영애가 부른 유행가다. Meme이 나의 정신세계를 괴롭히듯이 Gene이 나의 육체적 욕망을 자극하며 짝없는 나를 괴롭힌다. 바닷속 미역처럼 흐늘거리는 장승은 남근의 상징이기도 하다.

월하대장군/우주대장군 – 장승을 달 표면 위에 세웠다. 작품 우하단 두 개의 포개진 조각 동그라미는 수성과 금성이고, 달 위에 떠 있는 행성들은 좌측부터 지구, 화성, 목성, 토성, 천왕성, 해왕성이다. 장승이 달에 박혀 있으니 이름을 '월하여장군'이라 하여야겠다. '우주대장군'에는 지구까지의 이정표를 '67만 리'로 표기하였으나, 실제 거리는 약 백여만 리에 이른다. 이는 밈의 뿌리가 얼마나 깊은지에 대한 은유적 표현이다. 달이 지구에서 떨어져 나가던 머나먼 태곳적을 뜻한다. 이미 그때부터 장승은 존재하고 있었다.

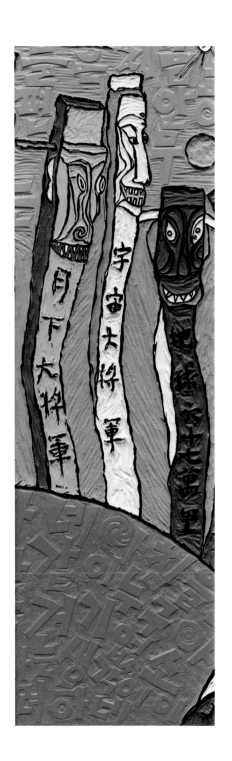

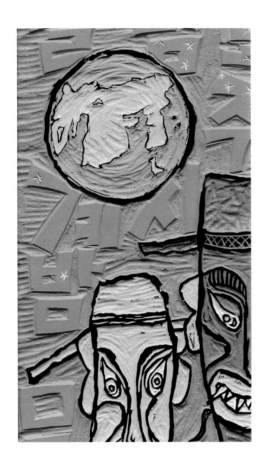

「혼일강리도」 - 지구에 새겨진 세계지도는 15세기에
조선에서 제작한 세계지도다. 중국이 세계의 중심에
있고 조선은 넘버투. 일본은 남쪽의 아주 작은 섬나
라다.

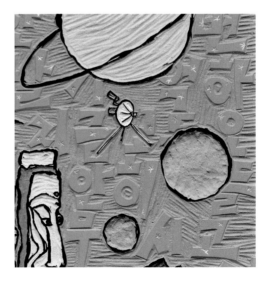

보이저 2호 - 토성을 지나가고 있는 보이저 2호는
태고와 현재가 밈을 매개로 공존하고 있음을 말해
준다.

나는 수집가다. 시대가
흘리고 간 고물세계의
관상가다. 수집한 장승
의 관상들이 한자리에
모인다. 그들이 숨을 쉬
기 시작한다. 여기 사진
몇 점을 올린다.

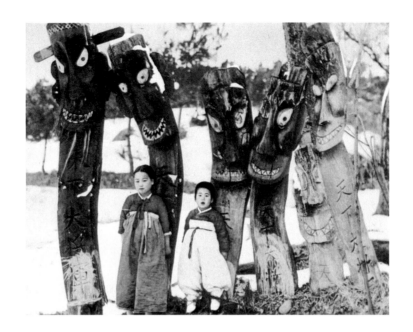

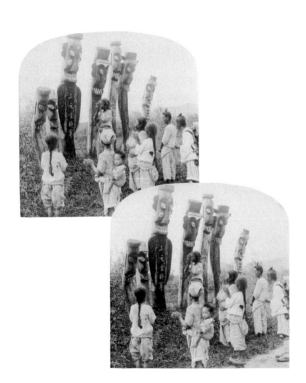

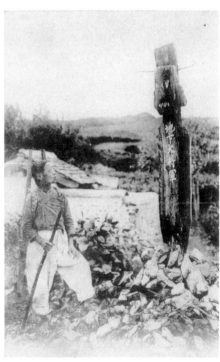

80×50cm, 2014년 作

관상(觀相)

나의 첫 작업이다. 이 시기에 나는 50세의 나이에 새로운 한국 직장에 취업한다. 2013년 가을이다. 시간을 돌이켜 생각해 보면, 한국이 글로벌 IT 시장에 진출해서 선진회사들과 경쟁 또는 공생의 입지를 확보했어야만 하는, 다시없을 절호의 글로벌 IT 시장 진입 시기였다. 입사 후 1년여간 한국 회사를 경험하며 글로벌 시장에서 저들과 대등하게 경쟁하기에는 넘을 수 없는 문화의 벽이 우리에게 뿌리 깊게 존재함을 느꼈다. 아직도, 1970년대 한강의 기적을 일구어 낸 '하면 된다' 정신의 신앙이 지배하고 있다. 대한민국 경제 기적의 역군들이 퇴진하면서 남긴 우리나라의 조직 문화 속에서 길러낸 군상들의 관상이 흥미로운 관찰 대상이었다. 그때 목격한 나의 관상평이 작품 「관상」이다.

영화 <관상>에서 관상장이(송강호 뷰)가 한명회를 보면서 읊은 대사를 작품 배경에 새겼다.

"난 사람의 얼굴을 봤을 뿐 시대의 모습을 보지 못했소. 시시각각 변하는 파도만 본 격이지. 바람을 보아야 하는데, 파도를 만드는 건 바람인데 말이오".

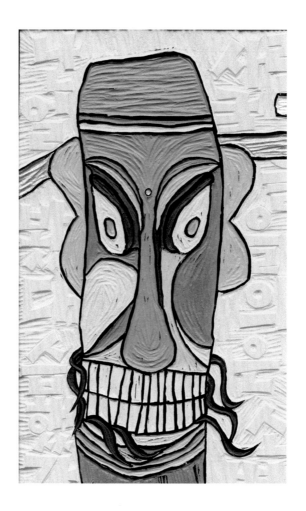

나의 버전으로 풀이하면 이렇다.

"난 '숙주'만 보았소. 숙주를 움직이는 것은 '밈'인데 말이오"

높이 올라간 파도를 탄 물 알갱이들은 자신의 힘으로 그렇게 높은 곳으로 오른 줄 안다. 달리는 기차의 창문에 붙어 있던 파리가 자신의 힘으로 달리는 줄 착각하는 꼴이다.

작가가 IT 솔루션·서비스의 글로벌 시장 진출에 큰 의미를 두는 데에는 다음과 같은 이유가 있다. 한국은 조선업, 자동차, 스마트 폰 등으로 이미 글로벌 시장에서 경쟁력을 입증한 바 있다. 그러나, 서비스와 컨설팅을 동반해야 하는 IT 시장에서 글로벌로 진출한다는 것은 다른 차원의 역량을 요구하는 분야다. IT 솔루션·서비스를 제공하는 업체가 속한 나라의 문화 우위가 선행되어야 한다. 이는 마치 물이 높은 데서 낮은 곳으로 떨어지는 이치와 같다고 하겠다. 서비스 컨설팅 시장에는 품질로 경쟁할 수 없는 공산품이 저가 공세로 시장에 파고들 수 있는 틈이 존재하지 않는다. 그렇다면, 우리는 글로벌 IT 시장에 솔루션 제공 업체로 진출할 수 없는가? 작가의 답은 '있다'이다. 그러나 이는, 조건을 수반한 'Yes, we can'이다. 첫째, 우리 개개의 숙주를 만든 밈을 보아야 하고, 둘째, 이웃 나라의 밈들과 비교하여 긍정과 부정을 취할 수 있어야 하고, 셋째, 시장 최강 문화의 밈을 가진 그들의 시장에 파고들 수 있을지에 대한 'HOW TO' 전략을 세워야 한다. 이때 가장 큰 걸림돌이 되는 것은 과거의 성공 신화다. 4차 산업혁명 시대에는 재탕할 수 없는 낡은 공식이기 때문이다.

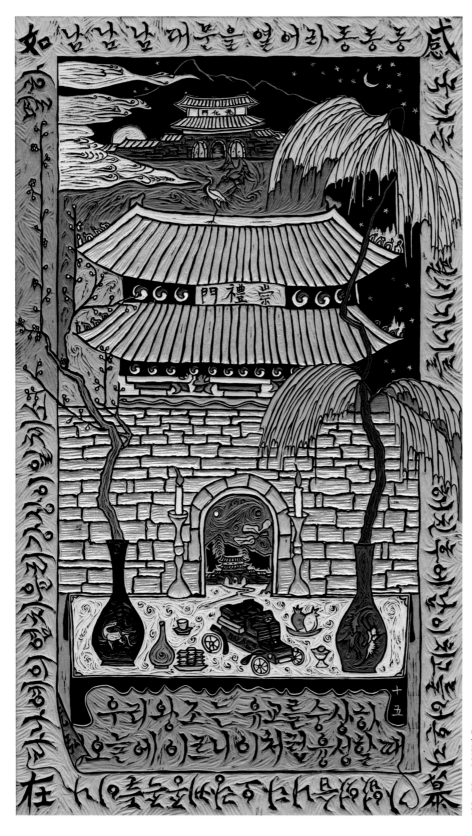

122×70cm, 2015년 作

감모여재(感慕如在)

작품의 제목은 조선시대에 유행하던 '감모여재도'에서 빌려왔다. 감모여재도는 사당을 그린 '사당도'다. 유교를 숭상하던 조선 사람들은 조상의 신주를 모시는 사당을 집 안 울타리 안에 지어 놓고 제사를 드리는 것이 원칙이었다. 그러나, 사당을 차릴 형편이 안 되는 서민들은 그림으로 대신할 수밖에 없었다. 감모여재도를 풀이하자면 '(조상님) 사랑하는 마음이 감동으로 전해지니 (사당이) 있는 것과 다름없이 (흠향하소서)' 하는 의미이다. 관상용이 아닌 제사를 목적으로 한 '종교화'다. '종이에 그려 놓은 사당'을 놓고 진짜 사당으로 치고 제사를 지내려 했으니 빈한 삶의 자손으로 궁색한 맘 금할 길 없었으리라. 서구 문명을 준비 없이 맞이했던 문명의 전환기 노을 지는 조선에 대한 향수(Nostalgia)를 넘어선 나의 사랑을 감모여재도의 전통적 구도에 담고자 했다.

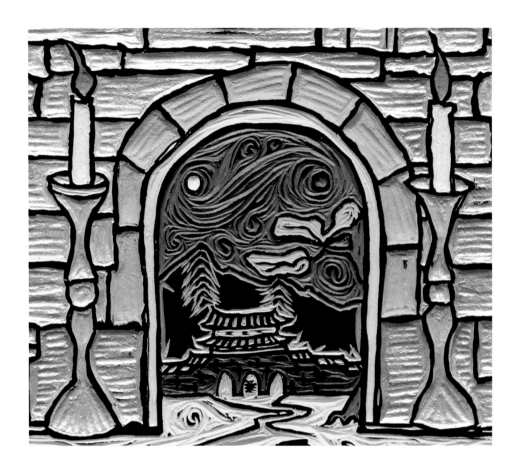

<Midnight in Paris> - 2011년 개봉했던 우디 앨런(Woody Allen)의 영화. 1920년대 파리에 대한 향수가 간절했던 주인공 길(Gil)은 꿈처럼 1920년대를 들락날락하게 되는데. '꿈이 간절하면 있는 것과 같다'는 감모여재의 테제와 닮았다. 길은 황금 시대(Golden Age, 1920년 파리)를 흠모했지만, 나는 'Last Moment of Lost Kingdom'에 애증이 뒤섞여 있다. 길은 파리를 국외 거주자(Expat)로서 사랑했으나 나는 서울을 서울의 아들로 사랑한다. 길이 1920년대에 매직처럼 떨어졌듯이, 나도 조선이 사라지는 현장에 꿈처럼 들어가 보고 싶다.

마법사가 유리알을 들여다보듯이, 그 시절 그곳을 투명하게 들여다보는 것(역사를 읽는 것), 미래를 점칠 때 그것만큼 중요한 것이 없다. 왜냐하면, 그때 그곳은 지금의 우리가 탈을 쓰고 숨어 있기 때문이다. 함정은 탈속의 모습을 들여다보는 과정에서 생긴다. 왜곡 굴절되거나 때론 정반대로 읽히곤 한다. 우리가 방향을 잃는 이유다.

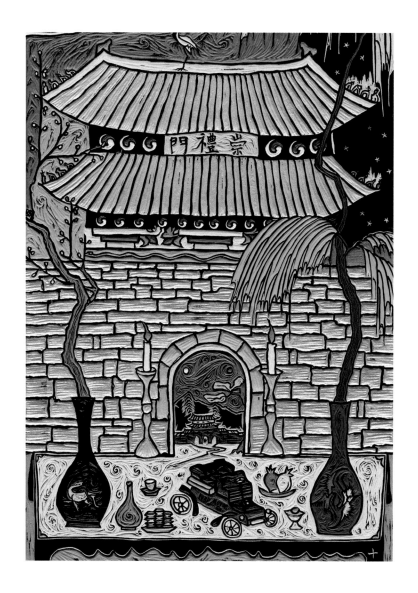

남대문 – 작품에서 숭례문(남대문)이 사당의 자리를 차지하고 있다. 풍수지리의 시각에서 서울은 '혈 자리', 즉 여자의 자궁에 해당하는 곳이다. 그 소중한 자리는 성벽으로 둘러싸여 조선 500년 도읍지로 위엄을 자랑하고 있었다. 꿈에서나마, 로스트 킹덤(Lost Kingdom)의 서울에 진입하기 위해 처음 통과해야 할 관문이다. 당시 방문했던 외국인들이 입을 모아 그림같이(Picturesque) 아름다웠다고 경탄하던 풍광의 주인공. 성곽에 둘러싸인 서울, 그 서울의 대문 남대문 앞에 제사상을 차려 놓기로 했다.

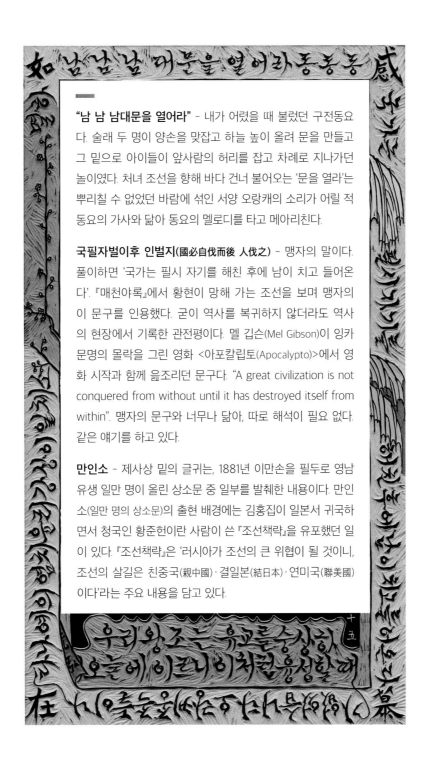

"남 남 남대문을 열어라" - 내가 어렸을 때 불렀던 구전동요
다. 술래 두 명이 양손을 맞잡고 하늘 높이 올려 문을 만들고
그 밑으로 아이들이 앞사람의 허리를 잡고 차례로 지나가던
놀이였다. 처녀 조선을 향해 바다 건너 불어오는 '문을 열라'는
뿌리칠 수 없었던 바람에 섞인 서양 오랑캐의 소리가 어릴 적
동요의 가사와 닮아 동요의 멜로디를 타고 메아리친다.

국필자벌이후 인벌지(國必自伐而後 人伐之) - 맹자의 말이다.
풀이하면 '국가는 필시 자기를 해친 후에 남이 치고 들어온
다'. 『매천야록』에서 황현이 망해 가는 조선을 보며 맹자의
이 문구를 인용했다. 굳이 역사를 복귀하지 않더라도 역사
의 현장에서 기록한 관전평이다. 멜 깁슨(Mel Gibson)이 잉카
문명의 몰락을 그린 영화 <아포칼립토(Apocalypto)>에서 영
화 시작과 함께 읊조리던 문구다. "A great civilization is not
conquered from without until it has destroyed itself from
within". 맹자의 문구와 너무나 닮아, 따로 해석이 필요 없다.
같은 얘기를 하고 있다.

만인소 - 제사상 밑의 글귀는, 1881년 이만손을 필두로 영남
유생 일만 명이 올린 상소문 중 일부를 발췌한 내용이다. 만인
소(일만 명의 상소문)의 출현 배경에는 김홍집이 일본서 귀국하
면서 청국인 황준헌이란 사람이 쓴 『조선책략』을 유포했던 일
이 있다. 『조선책략』은 '러시아가 조선의 큰 위협이 될 것이니,
조선의 살길은 친중국(親中國)·결일본(結日本)·연미국(聯美國)
이다'라는 주요 내용을 담고 있다.

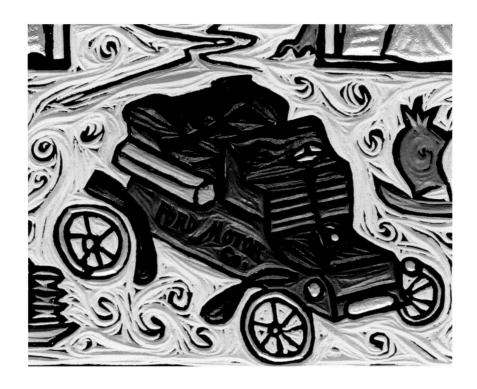

Ford Model A - 포드사(Ford)에서 1903년 처음 개발한 자동차다. 1903~1904년 사이에 1,750대가 생산되었다고 하는데, 그중 하나를 고종이 소유하게 된다. Ford Model-A가 남대문 정문을 통과하여 제사상 위에 미끄러져 앉아 있다. 매우 불경스런 상상력이나, 이 느낌을 그대로 전달하여 보는 이들을 불편하게 만들려는 고의적 의도 또한 있었다.

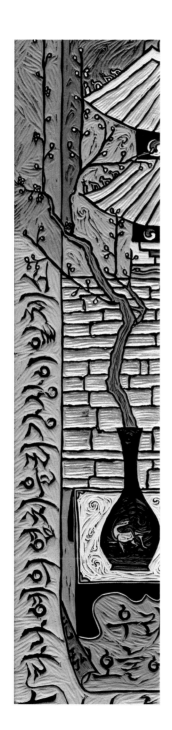

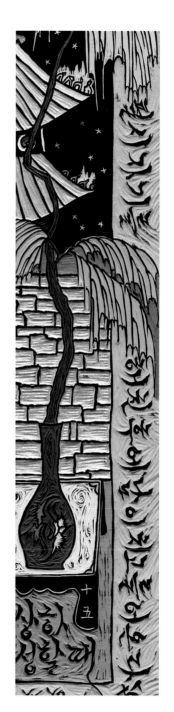

감모여재도의 좌하단 모서리를 말아 올렸다. 제단에 놓인 화병의 꽃과 나무가 화폭에 제한된 2차원 공간을 뚫고 바깥세상으로 고개를 내민다.

작가의 시공을 초월한 그곳을 향한 동경이 이미 통하여 화폭의 그림은 더 이상 그림이 아닌 살아 숨 쉬는 생물이 되어 탈출을 시도하고 있다.

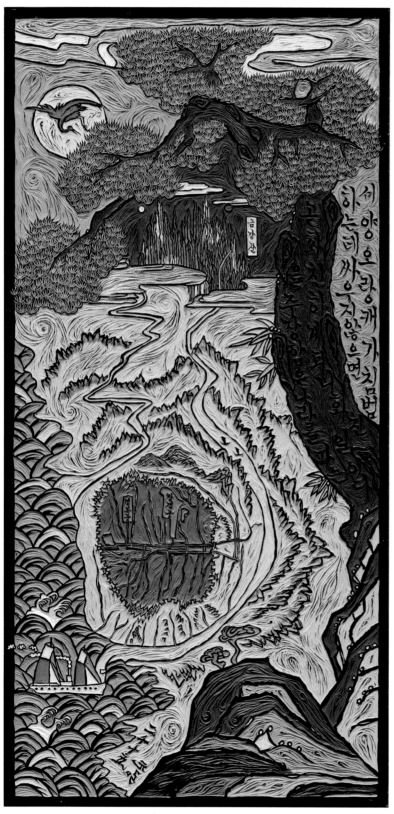

122×61cm, 2015년 作

위정척사(衛正斥邪)

이 신성한 땅, 성리학의 가르침을 지키려던 마지막 저항의 순간은, 다프네가 처녀성을 지키기 위해 낚아채려는 아폴로를 몸부림치며 달아나면서 차라리 나무가 되어 버리던 순간과 닮은 듯, 베르니니의 조각 「아폴로와 다프네」가 오버랩된다. 단순 무식한 순결함을 가진 영혼들의 저항 방식이다. 나는 하늘의 새가 되어 이 순간을 내려다보고 싶다.

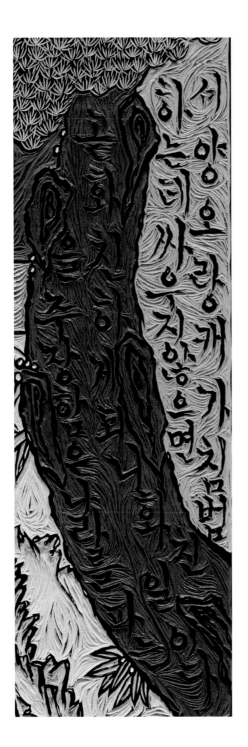

위정척사비 - 1871, 신미년 대원군은 서양의 통상 압력에 저항하는 방편으로, 온 백성으로부터 서양 오랑캐에 대한 경각심을 고취시키고자 '위정척사비'를 종로에 세우고 연이어 전국 요충지 200여 소에 동일한 비석을 세우도록 한다. 척화비의 문구는 다음과 같다. '洋夷侵犯 非戰則和 主和賣國(양이침범 비전즉화 주화매국)'. 풀이하면, '서양 오랑캐가 침범하는데 싸우지 않으면 곧 화친하게 되니 화친을 주장함은 나라를 파는 일이다'.

이와 같은 서양 오랑캐에 대한 범국가적 쇄국정책의 배경을 이해하기 위해서는 약간의 부연 설명이 필요할 듯하다.

배경 1 - 위정척사비가 세워지는 1871년, 바로 그 해에 미국은 제너럴 셔먼 호 사건[●]의 책임을 묻고 통상 요구를 목적으로 강화도 인근에서 교전을 벌였다. 조선 수비수 대다수가 사망하였고 미국은 별 성과 없이 퇴각하였다. 이를 신미양요라 한다.

배경 2 - 척화비가 세워지기 3년 전인 1868년, 독일인 오페르트는 흥선군의 아버지 남연군의 묘를 도굴하려다 실패한다. 도굴의 동기가 기가 막힐 노릇인데, 오페르트는 시체와 부장품을 이용해 대원군과 통상 문제를 흥정하려 하였다 한다. 비록 도굴에 실패하였으나, 대원군의 뚜껑은 열렸다.

배경 3 - 1866, 병인년. 척화비가 세워지기 5년 전 대원군은 천주교 신자 8천 명과 프랑스 신부 9명을 처형한다. 병인박해. 이를 외교 문제로 비화시킨 프랑스는 같은 해에 군함 7척 군인 1,500여 명을 이끌고 조선을 침공한다. 이를 병인양요라 한다. 이때, 양 군대의 선봉이었던 로즈 제독과 이경하의 편지 내용 중 일부다. 로즈 제독의 편지 내용이다. "(…) 프랑스 신부는 매우 어질고 의로운 사람이라 털끝만치도 범죄를 저지르지 않았을 텐데 그를 죽였으니 천리를 어긴 것이다. 그러니 죄악은 세상 법에서 온전히 용서할 수 없는 것이다. (…)" 다음은 이경하의 편지 내용이다. "(…) 우리는 우리의 학문을 숭상하고 너희는 너희의 학문을 행하는 것은 사람마다 각기 자기 조상을 조상으로 섬기는 것과 같다. 그런데 어떻게 감히 남에게 자기 조상을 버리고 남의 조상을 섬기라고 가르칠 수 있겠는가. (…)" 양쪽 얘기를 다 들어봐도 양쪽의 논리가 다 맞다. 마침내 군함의 포성의 울리고, 강화도를 점령한 프랑스군은 외규장각을 약탈한다.

● 제너럴 셔먼 호 사건은 1866년에 미국 상선 제너럴 셔먼 호가 평양 인근까지 대동강 강줄기를 타고 올라가 통상 요구를 하며 행패를 부리다가, 조선의 저항으로 배가 소각되고 선원들이 처형되었던 사건이다.

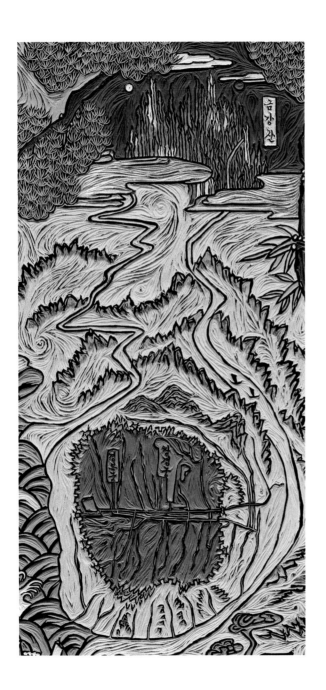

서울과 금강산 - 한반도 지도를 상세히 그리는 대신 작가의 관점에서 한반도상의 대표적 장소 둘을 꼽아 보았다. 그 둘은 연결되어 있다. 흐르는 한강을 타고. 금강산이 생명을 불어넣은 한강은 한반도의 허리를 감돌아 서울을 감싸 안고 서해 바다를 만든다. 지금 이 둘이 끊겨 있다. 그래서 성지의 후손들이 아프다. 많이 아프다.

메소포타미아 - '강과 강 사이'란 뜻이다. 티그리스강과 유프라테스강 사이에서 고대문명이 싹트던 곳. 서울 또한 한강과 임진강을 사이에 두고 있으니, 나는 이 성스러운 땅을 메소포타미아라고 부르고 싶다.

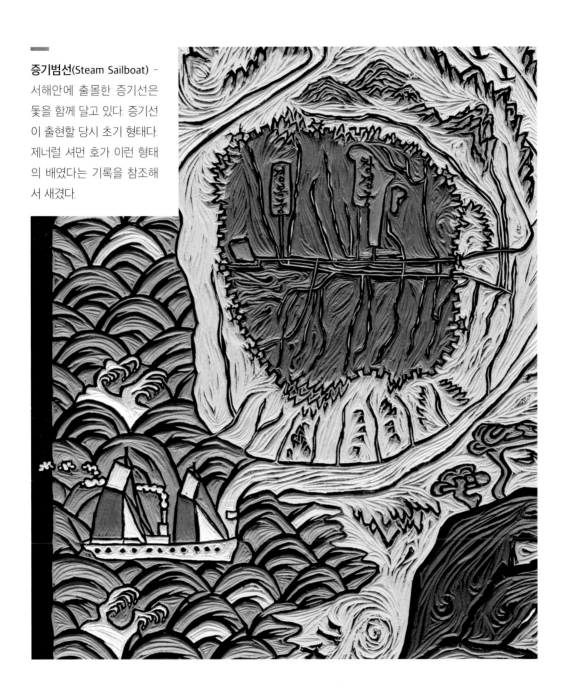

증기범선(Steam Sailboat) – 서해안에 출몰한 증기선은 돛을 함께 달고 있다. 증기선이 출현할 당시 초기 형태다. 제너럴 셔먼 호가 이런 형태의 배였다는 기록을 참조해서 새겼다.

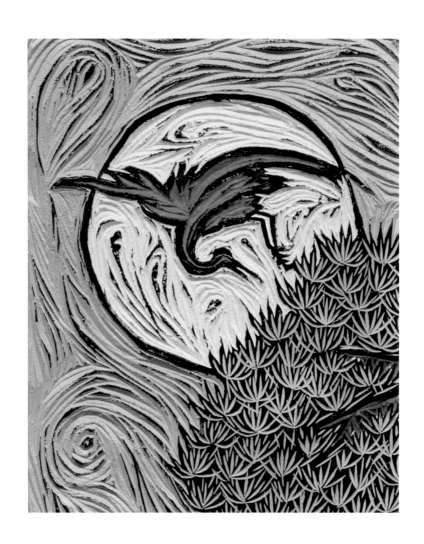

우리나라는 삼면이 바다로 둘러
싸여 있고 중국과 러시아와 맞닿
은 북쪽 국경은 압록강과 두만강
으로 갈라놓아 섬과 같은 고립이
느껴지는 조그만 반도다. 하지만
조금만 관점을 달리하면, 일본이
태평양을 가로막고 있고 중국과
러시아가 북쪽 대륙에서 압박하
는 형국이다. 이곳은 주변 강대
국 중에 누구라도 힘이 팽창하면
어느새 전장이 되고야 말 애달픈
운명의 그림자가 드리우고 있는
땅이다.

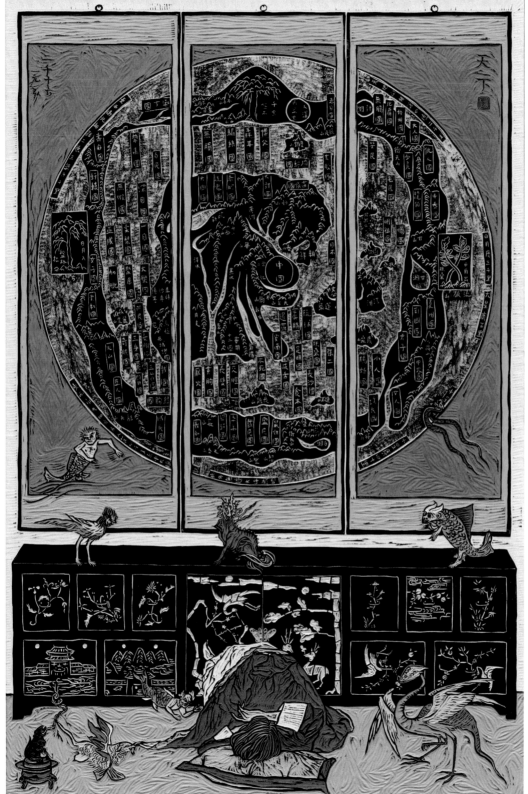

120×80㎝, 2016년 作

천하도(天下圖)

나는 『천하도』 서화첩을 한 권 소장하고 있다. 마지막 페이지에 제작자의 이름과 함께 기록된 '광서5년(光緒五年)'이란 기록이 있어 제작 연도가 1879년임을 짐작하게 한다. 서화첩의 표지에 '天下圖'라는 제목이 적혀 있고, 그 안에는 총 13점의 지도가 다음과 같은 순서로 들어 있다. 세계지도, 중국, 조선, 조선 8도가 각각 한 페이지씩, 일본, 유구국(琉球國, 오키나와). 첫 페이지의 세계지도가 서양의 그것과 사뭇 달라 찬찬히 뜯어보게 만드는데. 이 동그란 원 안에 그려 넣은 세계지도를 천하도라 부르고, 이는 오래전 중국에서 쓰인 풍물지리서, 『산해경』의 지리 해석에 근거를 두고 있다. 19세기 제작된 세계지도의 지리 해석이 2천 년 전의 신화에 근거를 두었다니, 조선의 황혼에 머무른 나의 사유로는 이 믿기 어려운 사실을 그냥 지나칠 수 없다.

서화첩의 제목을 『민국지도』라 하지
않고 『천하도』라 명명한 뜻이 나를
한동안 사유케 한다. 그러던 어느 날,
천하도의 '圖'라는 글자가 '미궁'으로
읽히는 순간이 있었다. 『문명의 전
환』에서 플라톤과 아리스토텔레스를
가둔 '미궁의 도안'으로 '圖'라는 글자
가 읽힌다. '天下圖'가 '하늘 아래 미
궁'으로 읽힌다. 천하도는 나를 사유
의 미궁으로 빠트린다.

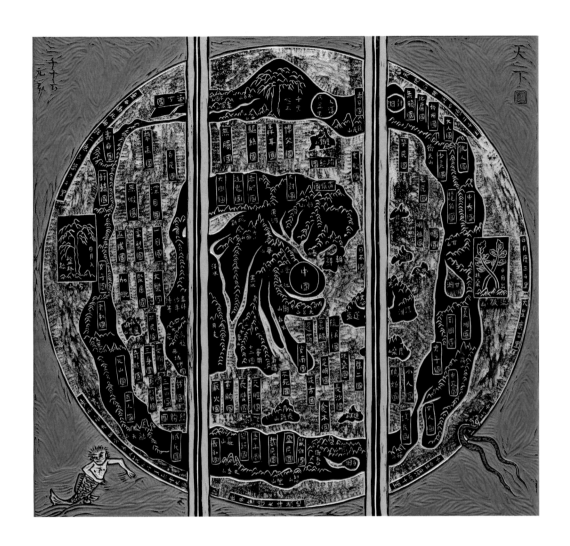

「천하도」는 조선에서 18, 19세기에 유행하던 세계지도다. 이 지도는 조선 사람들이 어떻게 세계를 이해하고 있었는지에 대한 매우 흥미로운 정보를 담고 있다. 이 지도를 보면, 중국이 중심에 있고 중국을 둘러싸고 바다(내해)가 있다. 그리고 바다를 둘러싸고 환대륙을 위치하며 환대륙 밖으로 다시 바다(외해)가 있는 구도다. 중국은 넘버원(중화). 조선은 넘버투(소중화) 그리고 나머지 국가들은 전부 직사각형으로 표시하였다. 흥미로운 것은 나라명들이 『산해경』이라는 고대 중국의 지리서에서 많이 차용되었을 뿐만 아니라 중국을 둘러싼 지리의 배치가 『산해경』의 해석 바로 그것이라는 점이다. 『산해경』은 지리서라는 형식을 빌어 가상의 세계를 도교적 사상으로 그려 놓은 기원전 3세기경에 쓰인 고대 중국인의 신화적 상상력이 고스란히 녹아 있는 책이다.

조각난 난자와 기형 정자 - 「천하도」를 세 폭의 족자에 나눠 넣었다. 「천하도」는 난자를 비유한다. 「천하도」 우하단에 머리는 하나인데 몸이 두 개인 뱀이 천하도로 달려드는데, 난자와 수정하려 드는 정자다. 난자는 분해돼 있고, 정자는 기형이다. 기형아의 출현을 예고한다. 돼지 꼬리의 출현에 대한 우르술라의 불길한 예감 같은 것이다. 마르케스(Gabriel José de la Concordia García Márquez)의 소설 『백년 동안의 고독』은 남미 출생 작가가 마술적이면서도 신비로운 묘사로 남미의 탄생, 부흥 그리고 쇠퇴에 대한 역사를 사실에 입각한 사건들의 기록과 작가의 묵시적 미래 예언을 녹여 놓았다. 그 소설에서 아르카디오 부엔디아 가문이 시작할 때, 그와 결혼을 걱정하던 우르술라의 고민은 혼혈 남편과의 결혼이 초래할 돼지 꼬리가 달린 후손의 출현이었다. 누워 있는 여인 주위로 요괴들이 날아다닌다. 등장하는 요괴들은 『산해경』에서 묘사된 동물들이다.

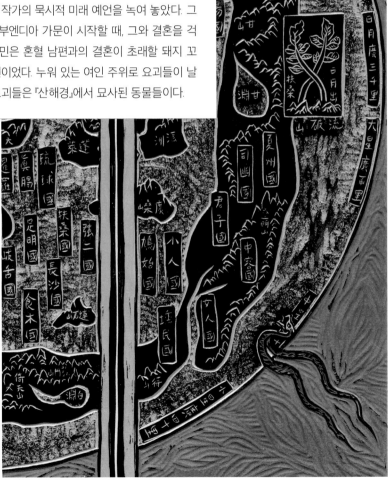

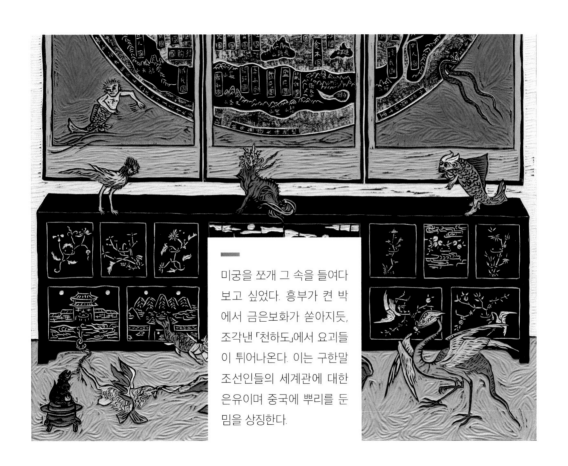

미궁을 쪼개 그 속을 들여다 보고 싶었다. 흥부가 켠 박에서 금은보화가 쏟아지듯, 조각낸 「천하도」에서 요괴들이 튀어나온다. 이는 구한말 조선인들의 세계관에 대한 은유이며 중국에 뿌리를 둔 믿을 상징한다.

다리를 꼬고 누운 여인의 빨간 치마폭에
어떤 무늬를 넣을까 고민하다가, 우리 강
산의 산맥을 주름 삼아 수놓아 보았다.

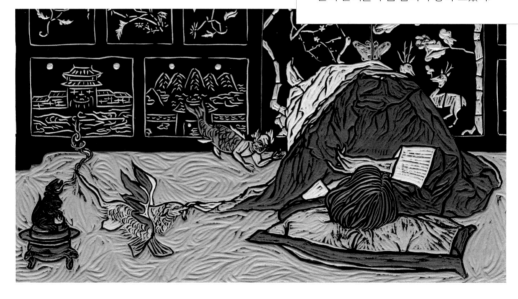

누운 여인의 속치마를 당기는 새의 꼬랑지를 향로의 연기가 태운다. 움직이지 못하는 향로가 할 수 있는 최선의 구조 손길이다. 나는 향로가 되어 하염없는 연기만 뿜는다. 연기는 다시 자개장의 문양으로 사라지고, 문양들은 자개장에 화석으로 남아 신비로웠던 순간들을 기록한다.

신선미 작가의 「당신이 잠든 사이」라는 작품 속 여인의 포즈를 빌렸다. 여러 가지 여인의 자태를 검토해 보았으나, 「천하도」의 자개장 앞 여인의 자세로 이보다 더 적합한 포즈를 창작해 내지 못했던 작가의 상상력 부재를 탓하며, 신선미 작가께는 허락을 구하지 않아 송구스러운 마음이다.

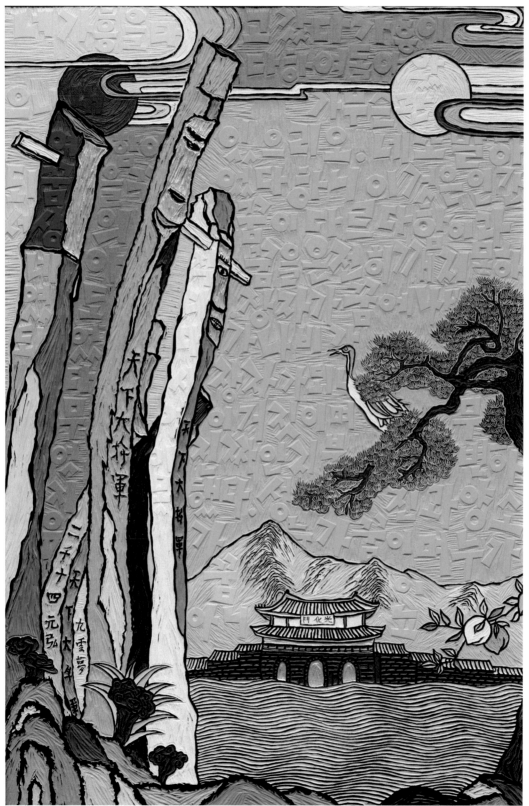

天下大將軍

天下大將軍

二千十四元弘

天下大雪夢

光化門

122×82cm, 2014년 作

구운몽(九雲夢) 1

"네가 흥을 타고 갔다가 흥이 다하여 돌아왔으니 내 무슨 관여함이 있으리오? 네 또 말하되 (인간 세상에서 윤회하는) 꿈을 꾸었다 하니 이것은 인간 세상의 꿈이 다르다 함이라. 네 꿈을 온전히 깨지 못하였도다. 장자가 꿈에 나비 되었다가 나비가 다시 장자가 되니 무엇이 거짓이며 무엇이 진짜인지 분별하지 못했다. 성진과 소유가 누가 꿈이며 누가 꿈이 아니뇨?"

- 김만중의 『구운몽』에서

─

나는 성태진 작품의 컬렉터다. 그를 만나서 이런 의뢰를 했
다. "성 작가님의 작업실을 주말이면 같이 쓰고, 작가님의
작품 제작 기법을 배우고 싶습니다". 며칠을 고민하던 성 작
가는 승낙한다. 조각칼을 사용하는 방법, 물감을 칠하는
방법, 잉킹하는 법 등등. 그는 나에게 작업하는 방법을 알
려 주었다. 주말이면 꼬박꼬박 그의 작업실에서 나의 작품
들을 하나씩 만들기 시작했다. 그때가 2013년 가을이다.
「구운몽 1」은 「관상」과 함께 나의 첫 작품이다. 성 작가가 묻
는다. "무슨 작품을 하시게요?", "장승을 한번 해 보고 싶습
니다". 그러고는 엽서 한 장을 보여 줬다. 장승이 찍힌 엽서
다. 그리고 이렇게 답을 이어 나갔다. "이 녀석들을 새겨 보
고 싶어요. 미술품을 수집하다 보면 이런 작품들을 하는 작
가가 있으면 했는데. 제가 직접 만들어 보려고요". 그리고
나는 나무판 위에 연필로 첫선을 그렸고, 그 순간으로부터
천 리 길이 시작되었다.

─

오십이란 반백의 나이에, 지나온 인생길이 '나비의 꿈'처
럼 느껴지던 순간이 있었다. 한국에 16년 만에 돌아와 처
음 운전대를 잡고 강북강변로를 밟으며 새로 입사한 회사
에 출근하는 순간이었다. '내가 서울에서 운전을 하고 있
다니… 이게 꿈이지…' 하며 믿을 수 없는 현실에 놀라워했
다. '이게 꿈이 아니라면, 지난 캐나다의 16년 생이 꿈이었
는가?' 하는 갑자기 변한 현실의 생소함 앞에서 현실과 꿈
을 혼동하던 나를 몽롱히 관조하던 기억이 생생하다. 나는
나에게 묻고 있다. 그때 강북강변길의 동쪽 하늘에서 솟아
오르며 나의 눈을 멀게 할 만큼의 눈부신 햇살이 묻던, 나
의 실존에 대한 그 질문은 사라지지 않고 아직도 나를 괴롭
히고 있다. 그 질문을 『구운몽』의 육관대사의 입을 빌어 던
진다.

소원 성취를 기원하는 기도 소리를 듣던 장승 - 아픈 것이 낫게 해 달라고, 장가가고 싶다고, 비가 오게 해 달라고, 집 떠난 남편이 무사 귀환하게 해 달라고, 아들을 점지해 달라고 하는 기도 소리부터 죽은 이가 마을을 떠날 때의 수없이 많은 기도 소리까지 말없이 듣고만 서 있던 장승들. 기도의 마음이 솟을 수 있는 대상이었다. 장승의 제작자는 어떤 소원도 들을 수 있는 청취자(Listener)로서의 수호신의 '위엄'을 새겨 넣어야 했다. 창작하는 이에게 쉽지 않은 도전이다. 그러나 정작 만들어진 장승의 얼굴을 보고 있노라면, 지극히 쉽게 뚝딱 해치웠다는 느낌이다. 막사발을 단숨에 빚어 유약을 쓱쓱 바르던 도공의 솜씨가 겹쳐진다. 위엄보다는 미소가 떠오르다가도, 두 손 모아 빌면 들어주실 듯한 교감이 전해진다. (나의 이 감정은 전적으로 빛바랜 엽서 또는 사진을 통한 경험이다.) 장승 제작자의 어떤 틀에도 얽매이지 않은 표현의 자유로움과 그의 심성에 깔린 미감의 근원이, 빛바랜 사진에 남은 장승의 그림자가 살아 숨을 내뿜으면서 나에게 말을 건다. "기록하라".

장승이 무슨 예술이냐고 내게 묻는다면, 나는 서슴없이 '추한 아름다움'이란 어떤 것인지 보여 주는 진수이자, 이를 보고 'Artless Art'라고 해야 않겠냐고 대답하련다.

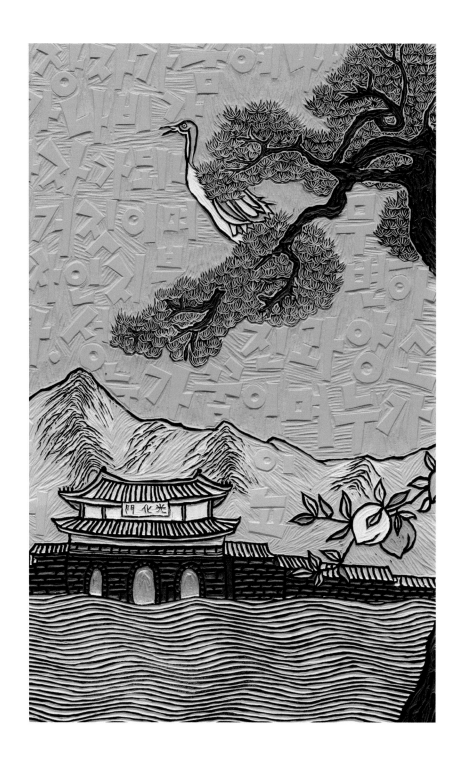

광화문과 백악산 - 장승이 화면의 반이다. 빈 공간에 나는 주저 없이 광화문과 백악산을 놓기로 결정했다. 광화문은 세상 명예를 상징한다. 백악산은 풍수지리적으로 주산이고, 여자의 음핵(Clitoris)에 해당하는 자리다. 커다랗게 서 있는 장승들이 아래 보이는 명예와 욕망의 세상을 굽어보는 테마는, 낯설지만 왠지 낯익은 듯한데, 우측에 소나무와 학이 더해지면서 화투장 분위기마저 자아낸다.

십장생 - 이왕 적송에 학까지 등장했으니 해와 달과 구름, 산과 물과 바위, 그리고 불로초와 천도복숭아까지 넣어 보자. 명예와 욕망도 좋지만, 죽음을 초월하고자 하는 욕망, 오래 살고 싶은 욕망. 이것이 세상의 모든 인간들의 바람이 아니겠는가?

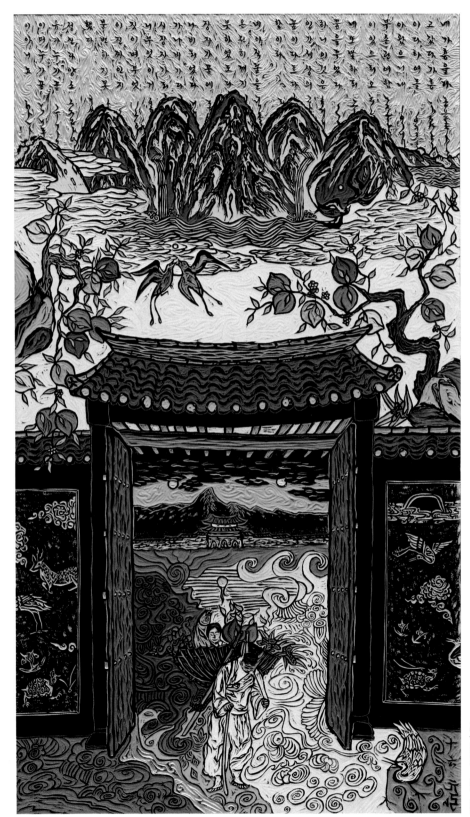

구운몽(九雲夢) 2

육관대사의 말씀은 마치 급소를 건드린 명의의 침을 통해 전해 오는, 아프지만 지속시키고 싶은 선한 통증(Good Pain)이다. 통증을 지속시키고 싶은 맘에 『구운몽』을 주제로 두 번째 작품에 같은 글귀를 새겨 놓는다.

그의 질문에 나는 답이 없다. 답은 없을 것이다. 답은 없었다. 그게 답이다.

───

글자를 그림에 녹이는 구상의 의도는 이러하다.

구상 의도 1 - 육관대사의 '말씀(질문)'은 처음부터 하늘에 새겨 있었다. 그 말씀이 땅으로 흩어지며 삼라만상을
　　　　　　만들어 낸다.

구상 의도 2 - 삼라만상이 하늘로 아지랑이 되어 올라간다. 그리고 그것이 말씀으로 새겨진다.

위의 두 개의 구상 의도는 동시적으로 읽혀도 좋다. 하늘과 맞닿은 산에서 아지랑이가 피어오르며 한글 자모를
만들어 내는 듯도 하며 하늘의 글자가 분해되며 산이 되고 삼라만상이 되는 듯도 한 듯이⋯

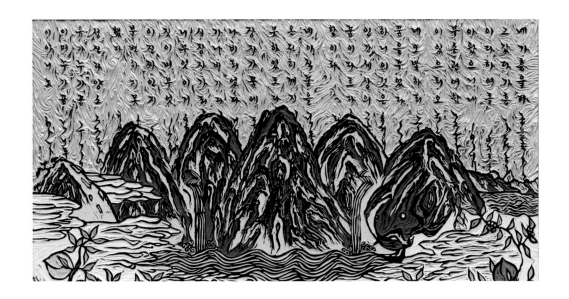

───

일월오봉도의 오봉을 맨 위에 그려 넣었다. 그리고 보니 산들이 좀 작아서 옆에 봉우리 한 개를 더 그려 넣었다.
그래서 오봉이 아닌 육봉이 되었다.

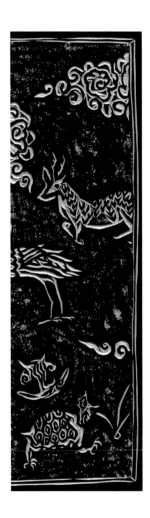

빠졌던 십장생 - 「구운몽 1」에
는 십장생 중 사슴과 거북이 빠
졌다. 이번 작품에는 십장생을
모두 넣었다. 대문 담장이 문양
을 넣기에는 안성맞춤이다.

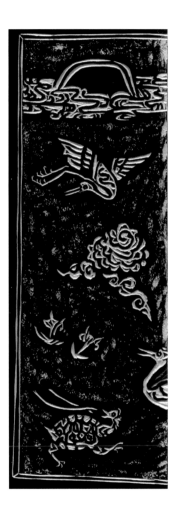

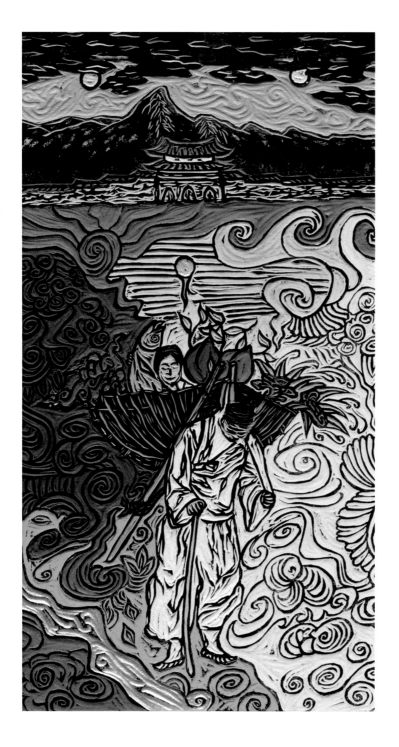

허망했던 삶을 뒤로하고
쉴 곳을 찾아 퇴장하는
사람, 나를 그리고 싶었다.
그래도 놓고 갈 수 없는
것들이 있다. 속진과 같은
삶에 대한 마지막 집착들
을 지게에 담아. 발이 무
겁다.

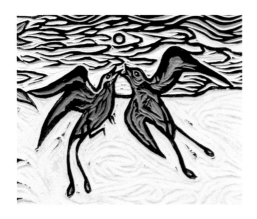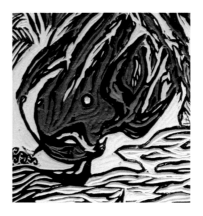

새들이 쌍쌍이 입을 맞춘다. 크레타 섬 미노스 문명이 남긴 유적에서 빌려온 새들이다. 우리 민화에 옮겨 놓아도 영락없는 우리의 미감이다. 그리고 그 새들은 산줄기가 되어 산이 된다.

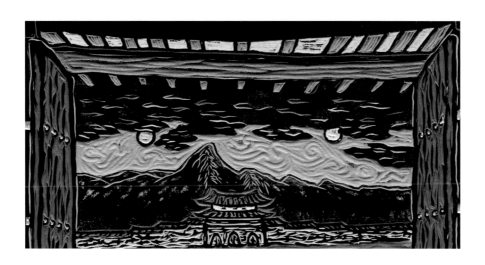

오봉과 같이 있어야 할 해와 달이 백운산에 걸려 있다. 해는 저무는데 검은 하늘에 실무지개들이 노닌다. 내려놓아야 할 찰나의 아름다움이어라!

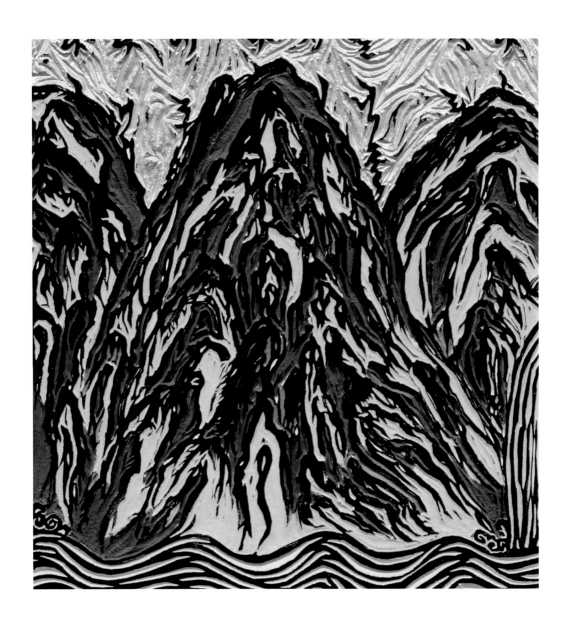

조각칼이 춤을 추기 시작하면, 운 좋게 잘려 나가지 않은 부분들이 살아 꿈틀거린다. 육봉의 산줄기들이 되어 사납게 정상을 향해 오르는 생물로 변신한다.

『구운몽』의 저자 김만중이 『서포만필』에서 밝힌 한글에 대한 그의 입장이다. "지금 우리나라의 시문은 자기 말을 버려 두고 다른 나라말을 배워서 표현한 것이니, 설사 아주 비슷하다 하더라도 이는 단지 앵무새가 사람의 말을 하는 것과 같다". 모두가 한문학을 숭상하던 시대에, '뜻'으로만 소통하던 한문학의 한계를 지적하고 우리에게는 한글이야말로 진정한 가치가 있는 문자임을 천명하는, 당시로서는 획기적인 주장을 한 것이다.

김만중은 임금 앞에서 직언을 일삼으며 파직과 등용을 반복했다. 숙종의 면전에서 장희빈이 인사에 개입하고 있다는 직언을 하고는 유배지로 쫓겨나기도 했다. 『구운몽』은 Non-conformist 김만중이 바닥으로 떨어진 곳, 거기서 태어났다.

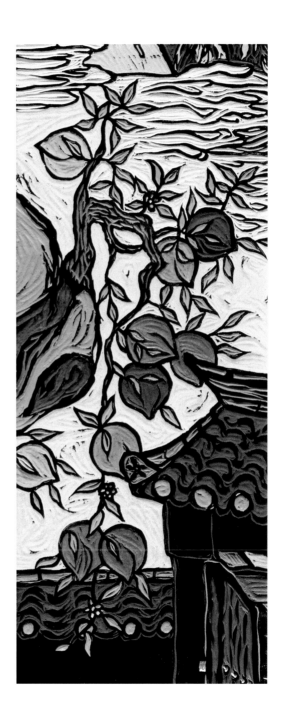

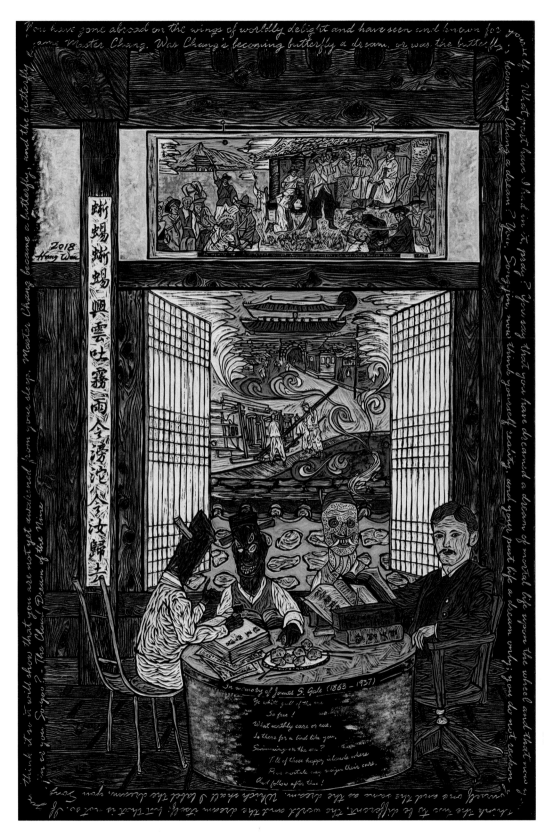

제임스 게일

제임스 게일에게 바치는 나의 헌정(獻呈)이다.

제임스 게일(James Scarth Gale, 1863~1937)은 캐나다의 선교사로 한국에 들어와 성경 번역에 크게 공헌하였다. 사전 편찬, 각종 번역 및 무수했던 저술 등 그가 한국학에 남긴 선구자적 족적은 아무리 칭송해도 지나치지 않다. 그의 삶은 조선인에 대한 깊은 이해와 존경심으로 일관된 조선을 위한 헌신이었다.

「구운몽 1」, 「구운몽 2」에서 반복해서 등장한 『구운몽』 구절을 게일이 번역해 놓은 영문 번역본으로 작품의 테두리에 둘렀다.

이 작품은 「구운몽 1」을 완성하고 그다음 작품으로 시도하려 했던 것인데 11번째 작품이 되었다. 일제 강점기에 찍은 '성경 번역 장면'이 찍힌 인상적인 사진엽서의 장면으로 작품을 만들었다. 게일 선교사가 우측에 앉아 있고 그와 함께 앉아서 번역하는 유학자들의 얼굴에 장승의 얼굴을 넣었다. 장승은 나의 아이덴티티(Identity)를 내포한 심볼(Symbol)이다. 게일이 받았을 문명의 충돌 경험은 100년 후, 내가 경험했던 그것과는 비교할 수 없는 커다란 것이었을 것이다. 게일의 눈을 빌려, 당시 그의 눈에 비쳤을 조선인들을 장승의 얼굴 표정에 투영하고자 했다.

긴 이민 생활을 하면서 나를 따라다니면서 끈질기게 괴롭힌 '정체성(Who am I? Why am I who I am?)'이란 화두다. 이 질기게 따라다니는 물음에 대한 나의 탐구 방식은 '역사 산책'과 '수집'이었다. 그 많은 역사의 산책길 중에서 나의 발걸음은 구한말 개화기 일제 강점기에 멈추어 있었다. 혹여 그 시대의 남은 고물이 시대의 급류에 어느 바윗덩어리 아래서 또는 행인들의 발에 밟혀 쓰레기가 된 모습으로 괄시받다가 나의 눈에 밟히면, 그 쓸모없을 것 같았던 엽서, 사진, 필름, 책, 노트, 팸플릿, 신문 등은 나의 다른 기록들 속의 친구들을 만나며 생명을 얻고 차곡차곡 쌓여 갔다. 게일을 만나게 된 것도 그런 인연이었다.

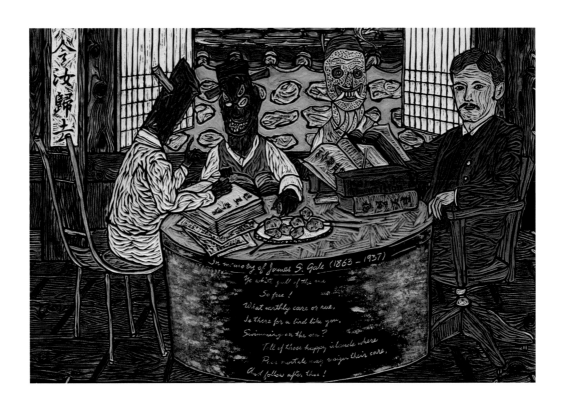

조선의 러다이트(Luddite) – 19세기 초 영국의 방직 공장에서 자신들의 일자리를 기계에 빼앗길 것을 두려워한 하청 섬유 노동자들이 기계를 파괴한 사건인데 조선에서도 19세기 대미를 장식하던 1899년에 기계 파괴 사건이 있었다. 1898년, 그러니까 사건 발생 일 년 전에 경성에서는 경성 일대의 전력 사업권을 취득하고 '한성전기회사'를 개업한 두 미국인이 있었다. 콜브란(Henry Collbran)과 보스트윅(Harry Bostwick). 이 두 사람은 고종에게 다음과 같은 제안을 한다. "홍릉에 행차하실 때 전차를 이용하시면 매우 편리하실 겁니다". 홍릉은 을미사변 때 일인들에게 능욕 당하고 불에 태워진 민비가 묻힌 곳이다. 그리하여 철로는 서대문에서 종로를 관통하여 동대문을 지나 청량리까지 놓이고 1899년 5월 20일 마침내 종로거리에 철마(전기를 이용한 트롤리[Trolley])가 운행을 개시한다. 상상해 보라. 고요한 아침의 나라, 은자의 왕국(Hermit Kingdom) 종로 거리에 전차가 달리기 시작하는 그날을. 아무 영문도 모르고 어제와 다름없이 거리에서 뛰놀던 아이들이 난데없이 나타난 전기의 힘으로 달리는 괴물에 치여 사망하는 사건이 연달아 일어난다. 예고된 사고였다. 때마침 심하게 찾아 든 가뭄의 탓을 찾고 있던 민심은 돌연 이 괴물에게로 향하면서 폭도로 돌변한 양민들이 철마를 전복시키고 불을 지르는 사건이 발생한다.

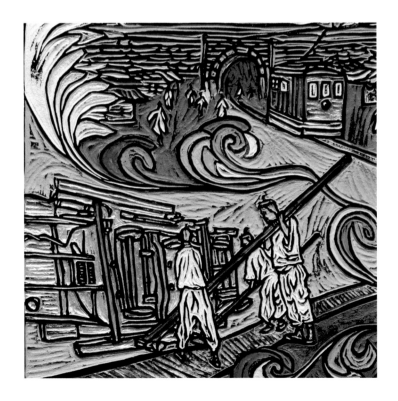

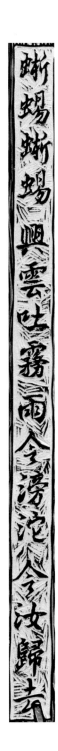

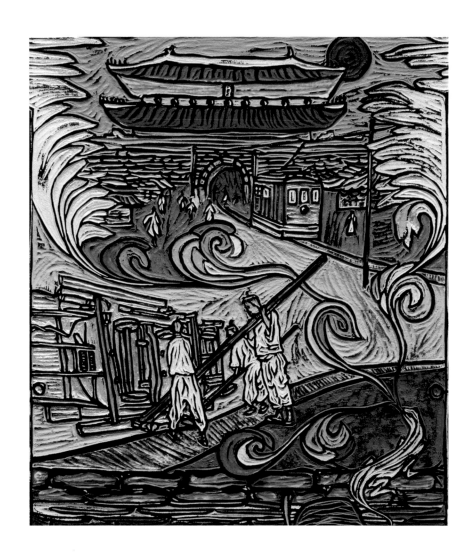

기우제문 – '蜥蜴蜥蜴, 興雲吐霧. 雨令滂沱, 令汝歸去(사척사척, 흥운토무, 우령방타, 영어귀거)'. 풀이하면 '도마뱀아, 도마뱀아. 구름을 일으켜 안개를 토하라. 비로 하여금 내리치게 하여라. 그럼 너를 놓아 돌아가게 하리라'. 기우제문의 유형에는 여러 가지가 있었다고 하나, 용을 닮은 도마뱀을 잡아다가 10여 마리를 항아리 안에 가두고 어린 남자아이들에게 푸른 옷을 입히고 버드나무 가지를 흔들며 이구동성으로 위의 주문을 외우게 했다는 기우제가 전한다. 전하는 기우제에 대한 기록 중 유독 산 도마뱀을 앞에 놓고 질타하는 사척기우의 제문이 마음에 든다. 용 대신 도마뱀을 잡아다 놓고 집에 돌려보내지 않겠다고 겁을 주는 발상이 귀엽다. 도마뱀이 용의 친척쯤 되니 서로 커넥션(Connection)이 있으리란 믿음 아니겠는가 싶다. 도마뱀을 용이라고 치자는 선인들의 의도를 그대로 이어받아. 나 또한 도마뱀을 담장 위에 앉혀 놓고 구름을 불러 모으라고 주문하고 싶었다. 작품의 구름은 비를 부르는 구름이자 잊힌 꿈을 부르는 구름이다.

제인스 게일의 『Korean Sketches』 서문의 시다

Ye white gull of the sea
So free!
What earthly care or rue,
Is there for a bird like you,
Swimming on the sea?
Tell of those happy islands where
Poor mortals may resign their care,
And follow after thee!

번역하면 다음과 같다.

바다의 흰 갈매기
　　자유롭구나!
이 땅의 무슨 걱정이나 슬픔이,
너 같은 새에게 있을소냐,
바다 위에서 헤엄을 치면서?
　　얘기해 다오 그 행복한 섬들에 대해,
　　불쌍한 필사자(必死者)들이 걱정들을 내려놓고,
너를 따를 수 있는 곳!

제임스 게일의 시다. 바다의 흰 갈매기는 흰옷 입은 조선인에 대한 은유다.

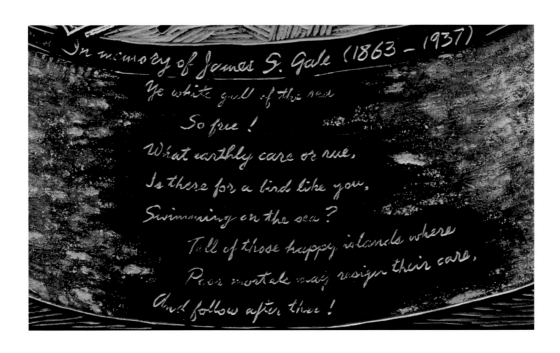

기적적 경제 성장을 이룬 한국인의 정신, '빨리빨리'는 선조로부터 물려받은 밈인가? 아니면 문명의 전환을 겪으며 한국인들이 적응하는 과정에서 싹튼 밈인가? 1888년에 조선 땅을 밟았던 게일이 보았던 조선인들은 가난했으나 걱정과 슬픔이 없어 보였다. 마치, 저 망망한 바다 위에 펼쳐진 창공을 헤엄치던 바다의 하얀 갈매기들같이 자유로운 영혼들이었다. 게일이 쫓아가 보고 싶었던 바다갈매기들이 사는 행복한 섬, 그곳은 조선 땅을 의미했고, 필사자들이 걱정을 내려놓게 하는 고요한 아침이었다. 그리스 문명 이후 지중해를 에워싸듯 탄생한 로마 제국, 거대한 용광로처럼 다른 문명을 집어삼키며 확장했던 유럽 문명의 원형, 즉 지중해 문명에 뿌리를 둔 멈출 수 없는 '성장의 가속화'라는 근대 유럽 문명의 씨앗이 일본을 통해 날아왔다. 근대화 과정 가운데에서 고속 성장의 마력을 발휘한 빨리빨리 정신은 문명의 전환기에 만들어진 문명의 이종교배가 낳은 변이된 밈이 아니런가. 겉에 쌓인 두꺼운 밈의 층위를 걷어 내고 저 밑, 고유한 밈의 뿌리의 끝이 닿아 있는 심연으로 깊숙이 내려가 보고 싶다.

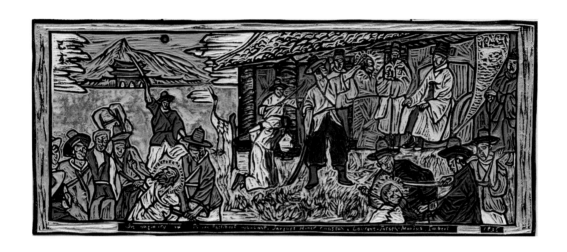

제임스 게일의 서재를 상상해 보았다. 그림이 한 점 걸려 있으면 좋을 듯하다. 프랑스 신문에 실렸던 기해박해를 상상한 삽화를 참조해서 그의 서재에 걸어 놓았다. 기해박해는 게일이 조선에 파견되기 49년 전, 1839년에 프랑스 신부 3인이 조선인 119명과 함께 순교한 사건이다. 3인의 이름은 다음과 같다. 피에르 모방(Pierre Philibert Maubant), 자크 샤스탕(Jacques Honor Chastan), 로랑 조제프 마리위스 앵베르(Laurent-Joseph-Marius Imbert). 제임스 게일은 믿음의 선배들의 이름을 기억하며, 이들이 목숨을 바친 '조선'이라는 이름의 제단에 자신의 생명을 거는 다짐을 매일 하지 않았을까?

장승 - 옛날 조선의 어느 마을 어귀에 서 있던 장승. 장승의 유래에 관한 학자마다의 설이 있겠으나 쉽게 짐작기로는 아마도 나그네들에게는 이정표, 마을 사람들에겐 동네의 악귀를 쫓아내는 수호신이 아니었을까 한다. 수집가로서 장승에 눈이 머문 이유는 장승의 얼굴에 그려진 관상의 다채로움, 통나무라는 소재의 단순함, 이것이 하나의 작품이었다면 미완성적이었을 끝맺음, 쓰인 글자의 투박함과 콘텍스트 같은 것들이다. 그것들은 장승을 만든 아티스트들의 심성과 미감을 여과 없이 전달한다. 재료가 나무인 탓에 수명이 짧았다. 옛날에는 장승이 스러질 때가 되면 그 옆에 새로 만든 장승을 세우면서 장승의 대를 이어 주었건만. 이젠 대가 끊겨 남아 있는 조선의 장승은 없다. 오직 빛바랜 사진 속에서 수천수만으로 나고 사라진 그들의 얼굴 중 고작 몇 개의 표정만을 읽을 수 있을 뿐이다. 비록 낡은 사진, 엽서, 혹은 잡지의 쪼가리 사진에서 만날 수밖에 없으나, 시공을 뚫고 뿜는 장승의 아우라는 나의 영혼을 들어 그 시절 그 마을 어귀로 옮겨 놓는다.

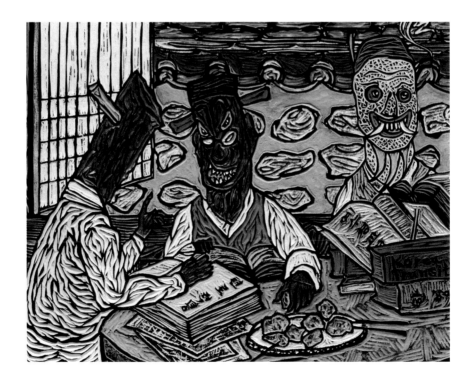

자가가 소장하고 있는 전차 전복의 순간을 촬영한 사진이다

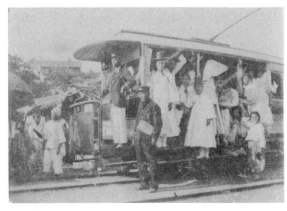

온전한 전차의 모습

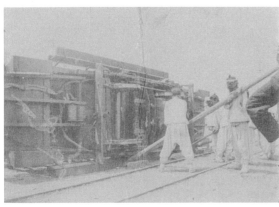

전차 전복 순간

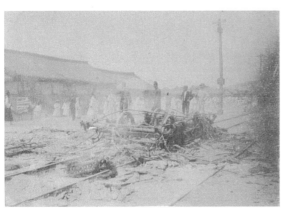

전소된 전차의 모습

가 는 히 를 미 오 리 라 박 당 에 학 발 쌍 친 더 듸 늙 게

만 근 쇠 를 느 려 내 여 길 게 길 게 노 를 쏘 와 구 만 쟝 쳔

우리 문명의 전환사에 커다란 발자국을 남긴 거인들이 있었다. 19세기 말 조선을 찾았던 초기 선교사들이다. 작품에 등장하는 선교사 제임스 게일은 김만중의 소설 『구운몽』을 『The Cloud Dream of the Nine』이란 제목의 영문 번역본으로 1922년에 출간한다. 나의 소장 목록에는 게일이 동료 선교사에게 직접 선물한 그의 영문 『구운몽』이 있다. 책에 게일은 김만중이 자신의 부모님께 바치는 시를 적어 놓았다.

A FREE TRANSLATION

That pondrous weighted iron bar,
I'll spin out thin ni threads so far
To reach the Sun and fasten on,
And Tie him ni before he's gone,
That parents who are growing gray
May not get old another day.

James S. Gale

Seoul Feb 14 1925

번역에 대한 게일의 철학은 한글 성경 번역 사업에서 유감없이 발휘되었다. 직역해야 한다는 다수의 복음주의 선교사들에 맞서 그는 의역을 주장했다. 조선어의 특성을 살려서 조선 사람들의 전통적 정서에 스며들게 번역해야 한다는 뜻을 끝내 굽히지 않았다. 위에 언급한 작가 소장본, 게일의 영문 『구운몽』 책 속에 게일이 친필로 써 놓은 글을 소개한다.

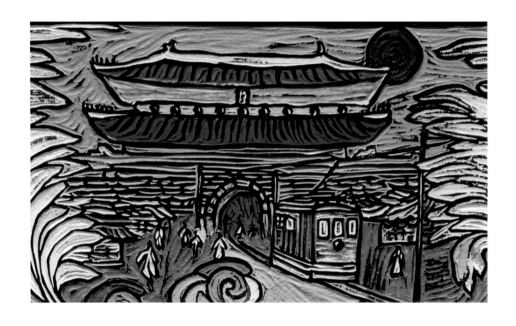

우리가 어느 낯선 두 곳을 방문한다고 가정해 보자. 한 곳은 어느 변방의 국가이고, 다른 한 곳은 19세기 말 조선이다. 두 곳 중에서 어느 곳에서 우리는 이질감을 더 크게 느낄 것인가? 불과 120년 전의 서울이 마술처럼 눈앞에 나타났다고 했을 때의 충격을 한 번 상상해 보라.

"The past is a foreign country; they do things differently there".

우리나라에서는 <사랑의 메신저>라고 소개되었던 <The Go-Between> 이라는 영화의 유명한 첫머리였던가.

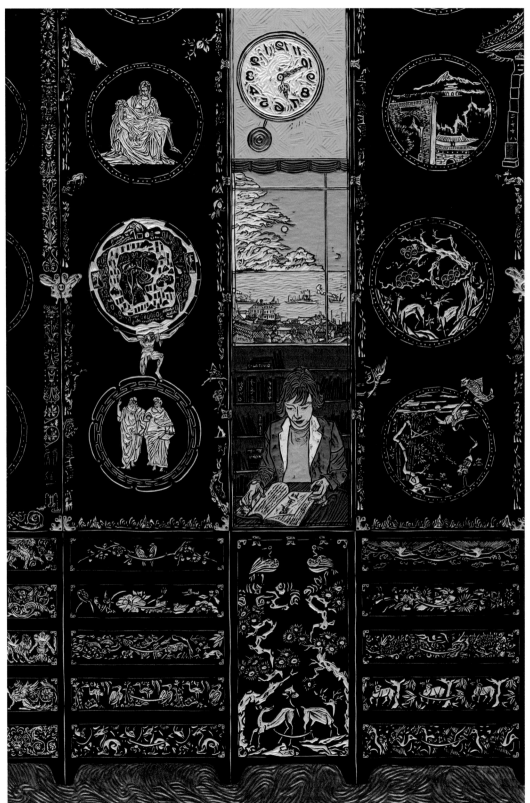

120×80cm, 2018년 作

문명(文明)의 전환(轉換) 2

2010년, 17년을 함께 살던 사랑하는 아내를 타국에서 잃었다. 한국에 돌아와 주말 작업을 했던 것도 외로움을 달래기 위함이었다. 2017년, 사랑하는 사람을 만난다. 한 주도 거르지 않던 주말 작업은 정지 상태가 되었고, 그녀와 사랑에 빠졌다.

작품의 소재는 자개장과 자개장 가운데 거울에 비친 사랑하는 여인이다. 자개장은 이런저런 문양들을 만들어 스토리들을 녹여 내기에는 안성맞춤이라, 작품 「천하도」 이후에 다시 한 번 해 보고 싶었다. 자개장에 거울이 달리는 경우는 흔한지라, 거울에 님의 얼굴을 비추면 되겠다는 구상에 이르렀다. '그럼, 시작하자' 하고는 2018년 새해가 밝자 첫 작업에 들어갔다.

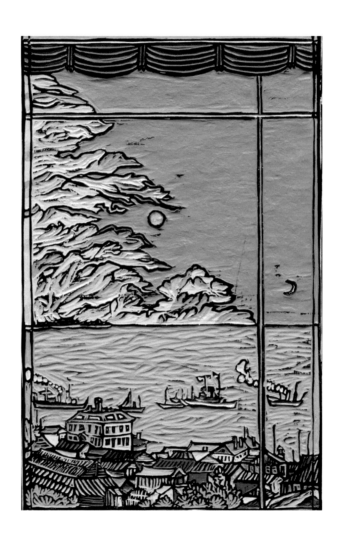

거울에 비친 바닷가 풍경은 개항기의 인천 앞바다다. 지금은 사라진 대불호텔이 보이고 서양식 건물들이 밀집해 있다. 소장하고 있는 어느 컬러 엽서를 참고했다. 좌측 수평선에 얇은 빨강색 라인은 중국 자금성의 실루엣을 본떴다. 중국을 이미 덮은 폭풍 구름이 좌측에서 밀려온다. 서양 오랑캐 문명의 폭풍(Storm)이다.

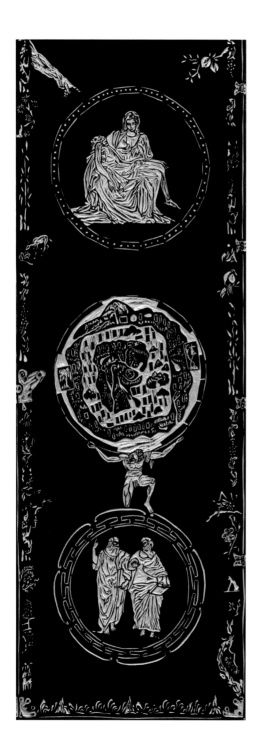

여인의 좌측에는 헬레니즘의 상징인 플라톤과 아리스토텔레스를 위치시키고 히브리즘의 상징으로 미켈란젤로의 피에타상을 새겨 넣었다. 서양 문명의 핵심 뿌리다. 그 가운데에는 「천하도」를 어깨에 지고 있는 아틀라스가 보이는데, 작가 자신을 아틀라스에 투영했다. 아틀라스가 온 힘으로 하늘을 메고 있듯이, 작가는 「천하도」로 상징되는 물려받은 밈을 메고 있다. 작품에서 「천하도」는 작가에게 형이상학적 무게이고, 작가의 무릎과 발가락은 플라톤과 아리스토텔레스를 감싸고 있는 원의 테두리를 누르며 버텨 보려고 한다. 밀려오는 문물과 힘겨운 싸움에 대한 예견이자, 마음속 문명 충돌의 암유다.

여인의 우측 상단에 경복궁과 백운산
이, 그 앞에 남대문과 독립문이 보이
고 일제강점기 시기 서울에 건설되던
서양식 건축물들의 실루엣이 그것들
을 관통하며 지나간다. 문명의 충돌
은 이미 시작되었다. 그 아래 두 개의
동그란 원 안에는 바깥세상에는 아랑
곳없이 사슴과 학들이 쌍쌍이 사랑놀
이에 열중하고 있다. 나의 아바타가
엉금엉금 기어오르며 빼꼼히 고개를
내밀고는 밀려오는 폭풍우와 책 읽는
여인을 훔쳐본다.

여인을 비추는 거울 아래 서랍장에는 사랑에 열중한 동물들의 문양이 보이고,
아래쪽에 위치한 서랍장들에는 동물의 문양들이 조금씩 변하면서 반복된다.
문명의 전환기는 반복적 성격을 갖는 진행형임을 암시한다.

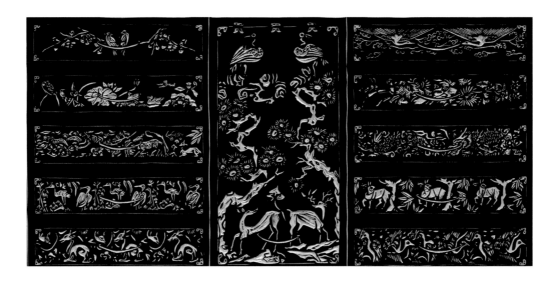

자개장의 여닫이문과 그 아래 서랍장은 그 너머의 공간을 상상하게 한다. 거기에는 기억의 조각들이 물건으로 남아 얼굴을 드러내고 싶어 한다. 여닫이문 안에는 여인의 옷가지들이 있을까나. 서랍장 안에 들어 있을 사진첩을 못내 꺼내 보고 싶은 심정이다.

작가의 이름을 영은문 주춧돌에 새겨 찍었다. 영은문 처마의 어처구니들은 자신들의 운명을 예감한 듯, 아래를 내려다본다. 사라질 운명인 것을.

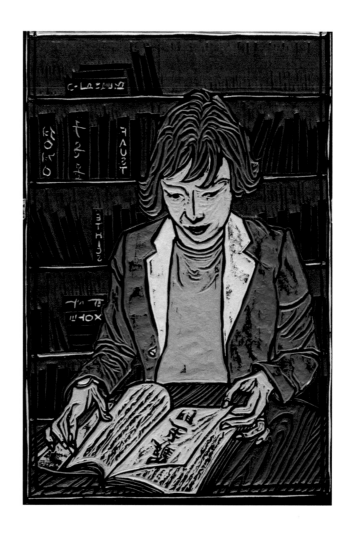

여인이 읽고 있는 책은 『라쇼몽(羅生門, 라생문)』. 일본의 요절한 작가, 아쿠타가와 류노스케(芥川 龍之介)가 쓴 짧은 소설이다. 후일, 구로사와 아키라(黑澤明) 감독이 같은 작가의 「덤불숲」이란 단편 소설을 『라생문』의 스토리와 합쳐서 영화를 만들었고, 서구 사회에 큰 반향을 불러일으킨 바 있다.

『라쇼몽』·「덤불숲」에 대한 소고 - 인간들은 자기가 보고 싶어 하는 것만 본다. 단편 소설 「덤불숲」에는 한 사무라이가 죽임을 당하고 그의 아내가 강간당했다는 하나의 팩트(Fact)를 놓고 서로 다른 진술이 충돌하는 얘기가 그려져 있다. 횡재수가 있다고 꼬드기는 생면부지의 산사람을 따라 아내를 데리고 숲속으로 따라 들어간 사무라이의 그 사소해 보이는 도덕적 일탈, 그 작아 보이는 결정이 소용돌이를 만들어 낸다. 산사람은 산적으로 돌변하고 사무라이의 아내를 강간한다. 그 후, 사무라이의 주검이 발견되는데, 잡혀 온 산적(산사람)은 자신이 사무라이를 살해했다고 진술한다. 어처구니없게도 강간당한 사무라이의 아내 또한 자신이 살해했다며 통곡한다. 놀라운 점은 이미 망자가 된 사무라이가 무당의 입을 통해 자기 스스로 자살을 했다고 주장한다는 점이다. 광막을 통해 들어간 하나의 사건 영상이 진술자들 각각의 뇌에서 각기 다른 채색 과정으로 일어난 것이다. 사건에 연루된 모두가 자신의 입장을 정당화하는 과정을 통해 팩트 진술을 하게 되는데, 이때 팩트는 왜곡되고 굴절된다. 객관적 진실은 주관적 정당화라는 뇌의 본능적 작용을 이길 수 없었던 것이다.

구상을 어디까지 설명해야 하는가 하는 의문이 든다. 그냥, 관람하는 사람의 몫으로 남겨도 되지 않을까? 그래도, 친절하게 설명하고 싶은 퍼즐의 조각들이 있다. 책장에 놓여 있는 책들 중에 'XOTE'라는 글자가 보인다. 『돈키호테(Don Quixote)』에서 잘린 제목이다. 『돈키호테』 소설의 시작 부분에 주인공이 스스로 기사가 되어 세상으로 나가려고 하는 자신의 이름을 짓는 장면이 나온다. Don(돈)은 이름 앞에 붙이는 관사이고, Quixote(키호테)라는 이름을 선택하는데, Quixote는 두 가지 뜻이 있다. '갑옷 중 허벅지 보호대'라는 뜻과 '남근이 항상 발기해 있는'이란 뜻이다. 편력 기사의 작명의 의도가 소설에서 펼쳐질 광기를 예견케 한다. 돈키호테는 True Non-conformist의 원형이다.

"불가능한 업적을 손에 넣으려면 허황된 것을 꿈꾸고 시도해야만 한다. 이룰 수 없는 꿈을 꾸고, 이길 수 없는 적과 싸우며, 얻을 수 없는 사랑을 하고, 견딜 수 없는 고통을 견디며, 잡을 수 없는 하늘의 별을 잡아라."

- 미스터 키호테

문명의 전환기 조선에 대한 해석을 어떻게 할 것인가? 거울에 비친 여인은 읽고 있는 책으로 대답한다.

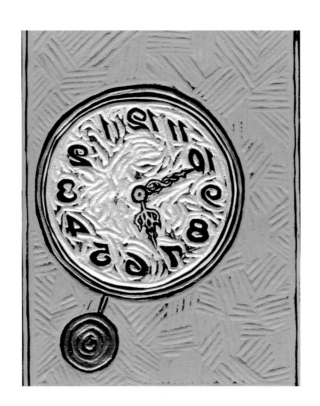

6시 50분 - 낮도 아니고 밤도 아닌 순간, 해와 달이 공존하는 순간, 개도 아니고 늑대도 아닌 변신의 순간. 찰나의 순간 그러나 시계추의 무게를 이길 수는 없는 시각.

인천 앞바다의 수평선 너머에 먹구름이 몰려온다. 역사의 어느 한 사건도 간단한 수학 문제를 풀 듯 명쾌한 단 하나의 해설만을 갖는 경우는 없다. 그러나, 나는 마법사가 마법의 유리알을 들여다보며 천 리 밖을 내다보듯이, '나의 유리알' 들여다보기 과정을 통해 조선의 황혼기를 전후해서 드리웠던 문명의 전환사에 대한 나의 해석을 그렇게 담아내었다. 이는 마치 폭풍우가 몰아치는 순간을 그대로 전달해야 하는 화가의 과업과도 같은 것이다. 화폭에 혼돈과 성찰을 섞을 수 있는 화가라야 비로소 가능할 것이다. 오직 폭풍만이 진실을 말할 뿐이다. 폭풍의 노도는 쪼개어진 먹구름들이 만나기도 하고 큰 흐름이 부서지기도 한다. 폭풍우가 지나간 후 요약할 수는 있겠으나, 아무리 혜안을 갖는 서술가라도 그때의 먹구름의 형체를 있었던 그대로 온전히 그려 내서 밝은 빛 아래 가져다 놓기는 불가능한 것이다. 어쩜 내가 그리려 했던 문명의 전환도 그냥 그렇게 동굴에 있을 운명일지도 모르겠다.

初聲「ㄱ如감爲柿『ㄹ爲蘆「」如우케爲未春稻록爲大豆」。

혀。ㅎ如돌爲獺ㅺ如돌爲鴇鷦힝爲筋。。如비욹爲鷄雛ㅂ。임爲蛇ㅂ。

문자도(文字圖)

화가가 자신의 작품을 구상할 때, 보통은 자기가 아는 가장 뛰어난 화가의 작품에 영향을 받고 그것을 모방하려는 시도를 한다. 나에게 있어서 그 영감의 시원은 조선시대 민화다. 조선시대에는 문자에 그림을 섞어 넣은 문자 그림, '문자도'라는 민화의 한 장르가 있었다. 문자도에 단골로 등장하던 여덟 글자, '효제충신예의염치(孝悌忠信禮義廉恥)'는 조선시대 치국 이념이다. 체제의 치국 이념은 글자의 형태에 가지각색의 미감을 담아 관상의 대상으로 뽐내며, '미'와 '교훈의 메시지'라는 두 마리 토끼를 독창적 수법으로 잡아냈다. 조선 성리학의 핵심 컨텍스트인 여덟 글자가 민초의 미학적 심성을 고스란히 담아내며 여러 변형을 전하고 있다.

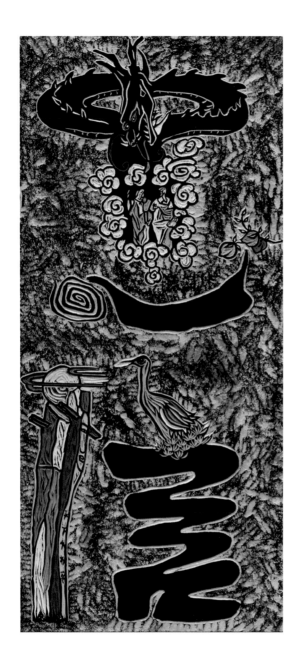

문자도를 그린 화가는 그가 그린 한자를 깨우치고 그렸을까, 아니면 그 그림은 문맹자의 그림이었을까. 그들이 남긴 문자도에는 작품에 따라 한자의 변형이 매우 심하다. 나는 이런 상상을 해 본다. 어느 까막눈 화가가 한자를 보고 나름대로 비슷하게 베껴 그리고, 글자마다 교훈의 메시지를 문양으로 넣는다. 다른 까막눈 화가는 앞서 그린 까막눈 화가의 그림을 다시 베낀다. 이러한 베끼기 과정이 반복된다. 초기에 만들어 놓은 한자의 틀에 작가의 비의도적이고 파격적인 미감이 더해지는 추상화 과정이 축적된다.

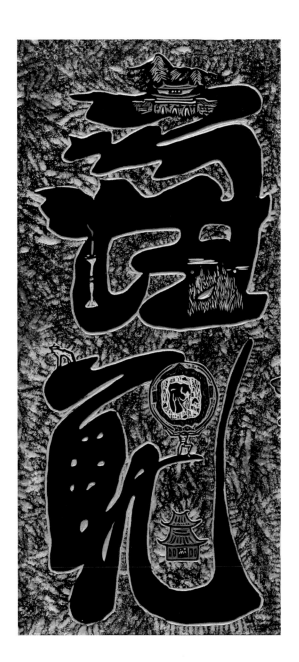

그림을 어깨너머로 배운 까막눈 환쟁이가 그림과 글자의 규칙을 몰라서 만들어 낸 불균형과 부정형은 아름다움의 경계를 허물면서 아름다움의 규칙을 파괴한 불편한 모양을 만들어 낸다. 한동안 바라다보는 나의 눈은 어느새 그 불편함에 익숙해져서는 어린아이가 만든 천연덕스러운 아름다움이 흉내 낼 수 없는 품격으로 저 높은 곳에 우뚝 서 있음을 느낀다. 분청사기의 추상 문양이 뿜어내는 현대적 추상미의 아름다움과도 맥이 닿아 있다.

나는 그들의 문자도를 가져다가 한 번 더 변형을 가한다. 지난 5년간 작업한 11개의 작품 속 이미지들을 그냥 뜻 없이 여기저기 배치한다. 나도 어린아이의 마음으로 장난을 쳐 본다.

나는 황지우 교수의 강의를 약 2년 남짓 수강하였다. 3년여 전이다. 그때 황 교수가 지난 학기 강의 소감을 물으면서 나를 지적했다. 나의 대답은 다음과 같았다.

"나는 나의 정체성에 대한 화두를 붙들고 오랜 기간 싸움을 해 오고 있고, 나의 오랜 사색은 조선 패망의 순간에 머물러 있었습니다. 황 교수님의 첫 수업, '쇼베 동굴벽화' 강의를 3시간 동안 들으면서 나는 큰 깨달음을 얻었습니다. '그렇구나, 나의 오랜 물음에 대한 답을 찾는 여정은 인류의 역사를 포괄하는 3만 년 전까지 확대해야만 하는 것이구나' 하는 것이었습니다. 대가의 손을 잡고 문명의 산책길을 따라 걷는다는 것이 어떤 것인지 느끼게 해 준 명강의였습니다. 앞으로 대가의 손을 놓고 혼자 걸을 때, 산책을 어떻게 하는 것인지에 대한 전거가 되었습니다".

이 대답을 눈을 감고 듣고 계시던 황 교수의 입에서 "어히! 조오타" 하는 소리가 흘러나왔다.

포기한 구상 - 「문명의 전환 2」를 그리면서 왼쪽 면에 동그라미의 끝 부분만을 남겨 놓고 그곳에 있어야 할 문양을 작품을 관람자의 상상의 몫으로 남겨 두었던 이유에는, 그것들을 추려내서 다음 작품에 담아내려는 의도가 숨어 있었다. 문자도를 정중앙에 위치시키고, 양옆에 공간을 넉넉히 남겨 놓고 그곳에 구석기 문명을 포함해서 고대 동양과 서양 문화가 남긴 신화적 상상력의 발자국들을 새겨 넣으려고 했다. 이를테면, 알타미라, 라스코 또는 쇼베의 동굴벽화에 남아 있는 동물 그림들, 그리고 그것들과 함께 발견되는 기호들,● 이집트 문명의 신성문자 (Hieroglyph), 메소포타미아 문명이 전하는 길가메시 서사시를 기록한 쐐기문자들은 조선의 문자도 옆 공간에 양념처럼 넣으려고 했다. 물론, 중국의 갑골문자, 육십갑자와 음양오행의 기호들도 함께. 그리하여 구상의 판짜기가 지루하게 계속되는데, 왠지 난삽하다는 느낌을 지울 수 없다. 이는 13번째 작품으로 남겨 놓기로 한다

● 동굴에 남아 있는 기적적 기록들은 수만 년에 걸친 문자의 태동을 짐작케 한다.

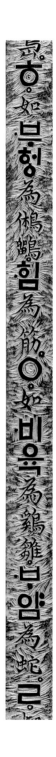

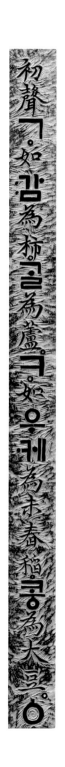

채택된 구상 - 구상의 번민이 지속되던 가운데, 나는 오랫동안 생각해 오던 『훈민정음 해례본』을 작품에 넣기로 했다. 한글이 태어나는 순간으로 문자도의 양옆을 채우는 것이다. 'ㄱ'이라는 문자를 만들고 이를 '기역'이라고 읽는다는 설명을 해야 하는데, 한글이 없으니 한자로 구구절절이 예를 들어 설명을 해야 했다. 새로운 글자 창조자들의 이와 같은 애틋한 기록은 인류 문화사에 일찍이 없었던 시도가 아니었던가? 애초에 구상하던 동서양의 문자·기호·상징의 파편들을 과감히 내려놓고, 훈민정음에서 한글이 태어나는 순간으로 대체하기로 결정했다.

『훈민정음 해례본』으로 기나긴 '문명의 전환' 프로젝트에 마침표를 대신한다. 답 없는 우울한 번민과 방황의 순례가 아닌, 자랑스러운 DNA 보유자들에게 선조들이 본을 보여 준 탁월함을 다시 한 번 발현하여야 한다는 작가의 자기 반성적인 고백이다. 이 중요한 시대에 우리의 후손들에게 훈민정음에 버금가는 또 하나의 자랑거리를 반드시 남겨 놓아야 하지 않겠는가? 작금의 막힌 길 앞에서 이 민족의 '비범한 가능성'을 믿는 근거가 여기에 있다.

어린 핏덩이가 태어나는 순간을 본 일이 있는가? 갓 태어난 생명은 왠지 어색하다. 귀엽고 사랑스러운 감정이 처음에는 바로 일어나지 않는다. 다만, 경이로움이 느껴질 뿐이다. 하루 이틀 시간이 지나감에 따라 그 생명의 눈동자에 초점이 생기기 시작하면서 나를 알아볼 때, 그리고 쌩긋이 웃음을 날릴 때, 그때가 비로소 기쁨이 일렁이기 시작하는 순간이다. 핏덩이 'ㄱ'을 보라. 그 시절 'ㄱ'이라는 기호를 본 학자나 백성들은 어떤 감흥을 가졌을까? 갓 태어난 한글에 대한 그들의 반응은 냉랭했다. 새로운 문자의 사용이 매우 한정적이었음이 이를 반증한다. 한글이 대중적 사랑을 얻는 데 무려 450년이 걸렸다.

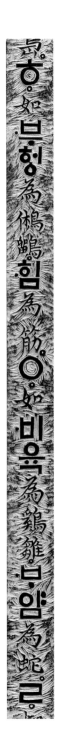

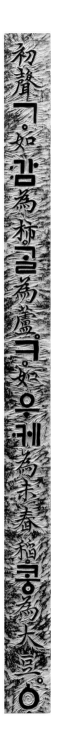

양옆의 글귀는『훈민정음 해례본』의 제6장 용자례에서 인용한 글이다. 글귀에 해당하는 풀이는 아래와 같다. 글 없는 백성들과 그들을 향한 문자 창조자의 애틋한 인(仁)과 애(愛)의 마음이 구절구절 스며 나온다. 읽노라니, 안구에 습기가 차오른다.

初聲ㄱ ㅇ如:감 爲柿ㅇ 갈爲蘆。
풀이: 초성 ㄱ은 감이 감(柿, 시)이 되고 갈이 갈대(蘆, 로)가 되는 것과 같으며,

ㅋㅇ如우케爲未舂稻ㅇ콩爲大豆。
풀이: ㅋ은 우케가 벼(未舂稻, 미용도, 탈곡하지 않은 벼)가 되고 콩이 대두(大豆)가 되는
 것과 같으며,

ㆆㅇ如부헝爲鵂鶹ㅇ힘爲筋。
풀이: ㆆ은 부헝이 부엉이(鵂鶹, 휴류)가 되고 힘이 힘줄(筋, 근)이 되는 것과 같으며,

ㅇ은 ㅇ如비육爲鷄雛ㅇㅂ,얌爲蛇。
풀이: ㅇ은 비육이 병아리(鷄雛, 계추)가 되고 ㅂ,얌이 뱀(蛇, 긴뱀사)이 되는 것과 같으며

한자로 된 문자도를 그리던 까막눈 환쟁이 옆에는 수백 년 전에 만들어 놓은 우리의 문자 한글이 있었는데.

맺음말

일란성 쌍둥이가 서로 다른 국가 체제를 기반으로 만들어 낸 작금의 남과 북의 현실을 자본주의와 공산주의로 이 땅을 나눈 1950년 6·25 한국전쟁을 이해하지 않고 설명할 수 있는가? 6·25는 한반도의 점령국 일본이 1945년 2차 세계대전에서 패망으로 그들의 나라로 떠난 사건을 이해하지 않고 설명할 수 있는가? 일본의 패주는 1904년 러일전쟁에서 거둔 일본의 승리를 이해하지 않고 설명할 수 있는가? 1904년 러일전쟁은 1894년 청일전쟁을 이해하지 않고 설명할 수 있는가? 청일전쟁은 1592년 임진왜란을 이해하지 않고, 2천 년에 걸친 동아시아 패권을 가운데 둔 한반도를 둘러싼 주변 강대국들 간 역학 관계의 역사적 흐름을 읽지 않고 설명할 수 있는가?

"한반도에 살고 있는 우리는, 왜 지금 우리 모습인가?"

위의 질문에 답을 찾는 꼬리에 꼬리를 무는 역사 산책길의 발자국들이 작품들 속에서 화석이 되었다. 나의 걸음은 조선의 끝자락 어느 언저리에서 역사가 남긴 부스러기들을 주우면서 몰락해 버린 조선의 문명에 나의 오감을 닿아 보려는 아마추어적 산책이었다. 어설펐던, 그러나 사랑하는 여인에게 갈구하는 간절함이 함께했던, 그리고 지금도 진행형인 산책이다.

한국에 돌아와 초등학생들을 보면서 놀랐다. 옛날에는 그냥 공을 가지고 집 밖으로 나가면 동네 아이들과 뒤섞여서 축구를 했는데, 지금은 학원에 돈을 내고 축구를 한다. 흙과 모래를 만지며 공상하고 놀아야 할 시간에 학원에서 학원으로 이것저것을 배우러 엄마의 차에 실려 가면서 교통체증으로 막힌 차 안에서 스마트폰 게임에 몰입한다. 이 아이들이 조금 커지면, 자기들은 지옥에서 살고 있다고 깨닫는다. 그리고, 자신과 같이 불행한 자식은 낳지 않겠다고 다짐하고, 차

라리 혼자 살다가 가겠다고 선언한다.

이전 세대에 없던 단어가 지금 세대에 출현했다. '헬조선'이다. 퇴장하는 386 세대는 국가의 경제적 부흥을 일구면서 행복을 잃었고, 다음 세대에 헬조선을 안겼다. 그리고, 슬픈 사실이 한 가지 더 있다. 지금까지 작동하던 성장엔진이 멈췄다. 근면 성실함을 무기로, 열심히 일하고 남들보다 조금 더 일하던 공식이 더 이상 통하지 않는다. 우리의 뒤를 쫓는 줄 알았던 중국과 인도는 이미 저만치 앞서서 달린다.

나의 세대는 정녕 실패한 세대인가? 산을 오르다 길을 잃어 본 적이 있는가? 앞만 보고 오르다가 해가 떨어지려는 무렵, 길을 잃었다는 느낌이 밀려오는 순간에, 오르던 길로 계속 가면 되는지 아니면 되돌아가야 하는지 어느 쪽으로 발을 디뎌도 확신이 안 서는 길을 잃은 자의 공포심이 밀려온다.

경제부흥을 일으킨 우리의 동력은 근면 성실함이었다. 근면 성실함은 그 자체로는 선하지도 악하지도 않다. 조폭 조직에서 보스의 명령에 절대복종하는 것도, 기업에서 종업원으로 상사의 명령에 복종하는 것도 모두 근면 성실함을 요구하고 있다. 조폭 조직의 미션이 선량한 이들로부터 돈을 뜯는 것이기에 조폭 조직원의 보스를 향한 근면 성실은 사회악이다. 기업 종업원의 근면 성실함도 마찬가지다. 잘못 쓰일 경우에는 회사를 쓰러뜨리고, 더 나아가서 국가에 해를 끼칠 수 있다.

지금 우리에게는 근면 성실이라는 콘크리트에 정의와 윤리라는 철근이 필요한 때이다. 돌이켜보건대 우리 세대는 달리기만 했다. 그냥 빨리빨리. 그래서 우린 쉽게 부수고 쉽게 짓는 데는 익숙하고 꽤나 일가견이 있다. 그래서 우리의 성장이 빨랐다. 지름길을 보면 그리로 달려갔다. 위험한지 도덕적인지 크게 개의치 않았다. 압축해서 설명하자면, 압축 성장이란 용어가 그것이다. 그저 빨리만 가면 장땡인 문화를 만들었다. 그러다 보니, 우리에겐 지속 가능한 시스템이 없다. 국

가의 지도자가 바뀌면 바뀐 수장의 입맛에 따라 국가의 기간 정책이 손바닥 뒤집히듯 바뀐다. 회사에서는 수장이 바뀌면 그의 개인적인 이해타산에 의해 기존에 만들어 놓은 조직의 룰이 여지없이 휴지 조각이 되고 만다. 밑에서 그 보스를 받드는 부하직원들은 오로지 보스의 입맛에 맞추는 데 집중한다. 이것이 '충(忠)'이라는 탈을 쓴 출세를 위한 비밀병기이다. 운 좋은 개인은 출세하고 조직은 썩는다. 이러한 문화는 결코 이층집을 지을 수 없다. 그저 판잣집을 세웠다 부수기를 반복할 뿐이다. 대한민국의 생산성이 OECD 국가 중 최하위인 이유가 여기에 있다.

우리가 직면한 작금의 위기상황은 이전의 그것과 사뭇 다르다. 시간은 우리를 기다려 주지 않고, 어려운 시기에는 탄식의 소리가 희망의 소리를 압도한다. 나는 제안한다. 가던 길을 멈추고 우리를 둘러싼 밈을 보자고. 우리 자신의 밈을 보고 우리 이웃의 밈을 보자. 무엇을 버리고 무엇을 취하고 무엇을 배울 것인가?

인류사 전대미문의 사건, '문자 탄생 현장의 기록'을 『훈민정음 해례본』에서 들여다보면서, 면면히 흐르는 우리 민족의 애민정신을 느낀다. 사랑받은 백성들이 받은 글자를 사랑하는 데 수백 년이 소요되는 지체 현상(Lagging)이 있었으나, 우리는 끝내 우리 글자를 우리의 것으로 우리의 삶 속에 녹여 내었다.

4차 산업혁명 시대에 글로벌 경쟁이란 무엇인가? 『손자병법』의 지피지기면 백전불태(知彼知己면 百戰不殆, 적을 알고 나를 알면 백 번 싸워도 위태롭지 않다) 구절을 군이 들먹이지 않더라도, 진출해야 할 글로벌 시장을 알고 나를 알아야 해 볼 만한 싸움을 할 수 있는 것이다.

고요한 아침의 나라, 은자의 왕국(Hermit Kingdom)에 뿌려진 이종 문명의 교배, 문명의 전환은 지금도 진행 중이다. 이는 작가가 귀국 후, 산업 현장에서 느낀 뼈저린 고백이다. 다시 말하면, 아직 지피(知彼)하지 못했다. 그러면 지기(知己)는 하였는가? 글로벌라이제이션(Globalization)이라고 할 때, 지피가 선행되지 않은 지기란 있을 수 없다. 지피가 진행 중이면, 지기도 진행 중이다.

지피지기는 그것을 구하는 자가 겸손할 때, 비로소 그 모습을 드러낸다.

한국이 IMF의 수혈을 받던 해가 1997년이다. 당시를 겪었던 이들은 '이제 우리는 망했다'라는 자괴감이 만연했음을 기억할 것이다. 나는 당시, 캐나다에서 직장생활을 하고 있었고, 나의 1년 전 탈한국 결정을 자찬하며, 침몰하는 함선에서 적절한 시기에 탈출했다는 부끄러운 안도감에 사로잡혀 있었음을 고백하지 않을 수 없다. 그런데, 불과 몇 년 후, 한국은 보란 듯이 IMF의 늪을 빠져나왔을 뿐만 아니라, 삼성의 제품은 북미의 가전제품 리테일 시장을 석권하기 시작했다. 그 당시만 해도 최고의 품질을 자랑하던 소니가 순식간에 삼성에게 자리를 내어주던 감격의 순간, 나의 눈을 의심하며 북미에서 그 현장을 목격했다. 우리가 곤경에 처할 때마다 발휘되어 왔던 탁월함의 전거다. 지금도 반복적인 진행형임을 믿는다.

나의 노래는 미완성이다. 부르다 만 노랫가락이다. 언젠가 누군가가 휘파람으로 답한다면 나의 첫 소절은 생명을 얻고 흘러가리라. 그렇게 저렇게 구불구불 골목길로 골짜기로 바람처럼 구름처럼 길 잃은 듯 흐르다가 어느 날 아침 눈 비비며 꿈에서 깰 때 마침내 들으리라. 저 멀리서 청명한 메아리가 되어 내게 응답하는 조용한 울림을. 그때는 나의 작품을 언급함 없이 이 시대를 논할 수 없는 날일 것이다.

2019년 5월

작품 작업 과정

작품 작업은 다음과 같이 이뤄진다. 「노상소견」의 작업 과정이다.

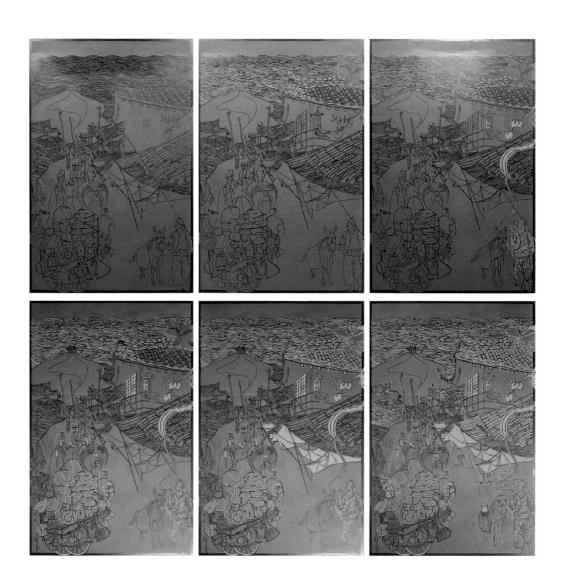

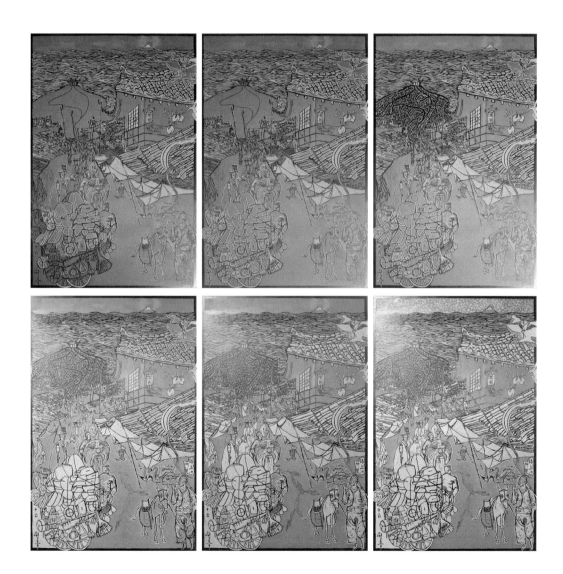

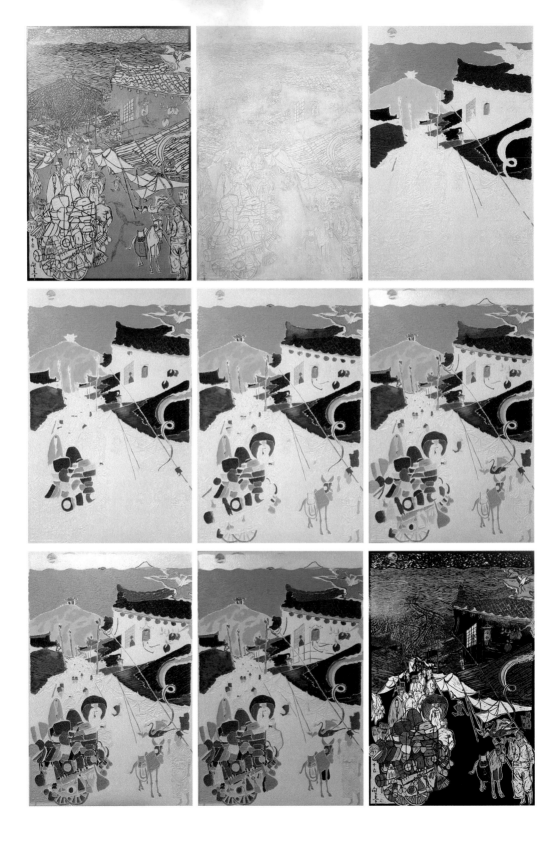